SUR LA SITUATION

DES BEAUX-ARTS

EN FRANCE.

AUX CONTREFACTEURS.

J'ai déposé un exemplaire de cet ouvrage à la Bibliothèque nationale, et préviens que je poursuivrai à outrance tous ceux qui se permettront de le contrefaire.

T. C. Bruun Neergaard.

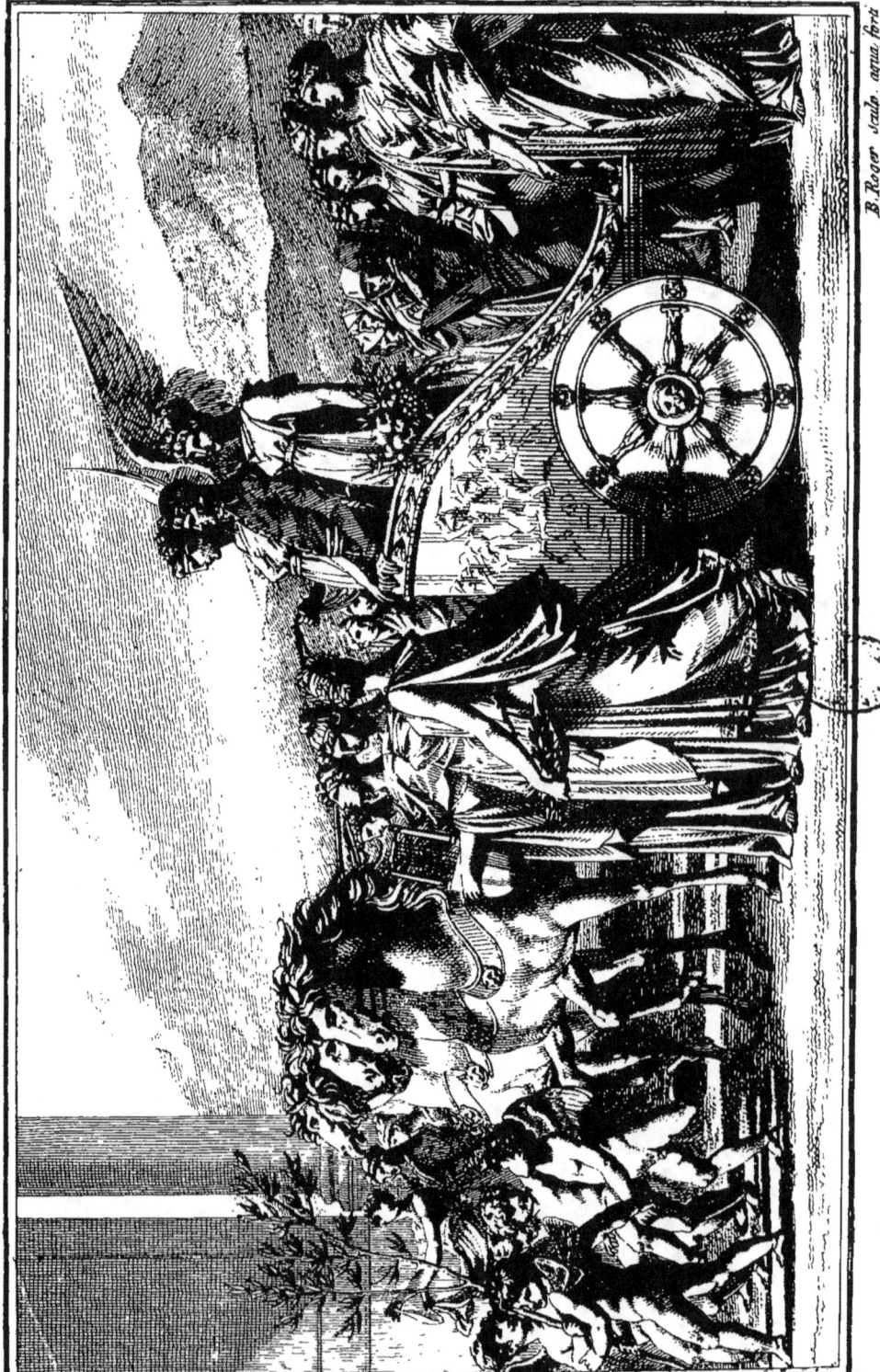

B. Roger sculp. aqua forti

SUR LA SITUATION

DES BEAUX-ARTS

EN FRANCE,

OU

LETTRES D'UN DANOIS

A SON AMI;

Par T. C. Bruun Neergaard.

Je ne connais rien de si petit qu'un homme qui, pour avoir un ennemi de moins ou un approbateur de plus, sacrifie ce qu'il croit la vérité et compose avec elle.
DARU.

A PARIS,

A l'ancienne Librairie de DUPONT, rue de la Loi,
N°. 1231.

AN IX. — 1801.

PRÉFACE.

C'est une tâche bien pénible, sans doute, pour un étranger, que d'écrire dans une langue qui ne lui est pas familière, telle, par exemple, que la langue française; aussi n'ai-je pas la prétention de m'énoncer avec toute la pureté du langage; mais je m'efforcerai de me faire entendre d'une nation chez laquelle j'ai puisé la plus grande partie des connaissances nécessaires au sujet que je me propose de traiter dans cet écrit; et mes vœux seront remplis si, pour prix de mon zèle, je puis acquérir l'estime des véritables amis des arts, Français et Danois.

J'avais pris différentes notes sur

l'état actuel des arts en France pour ma propre instruction, puisque c'est le principal but de mon voyage; je m'étais instruit en discutant avec les plus célèbres peintres. Plusieurs artistes à qui je communiquai mes observations, m'engagèrent de les publier, en ajoutant : « Cet essai pourrait non-seulement nous être utile, mais encore à l'étranger qui vient visiter nos richesses ; vous pourriez disposer le plan de votre ouvrage, de manière que l'étranger pût voir en un mois ce qui vous a coûté une année entière. » Je pense avec raison, comme l'expérience me l'a démontré, que le voyageur a tout gagné en économisant le tems.

Des artistes m'ont dit : « Vous

pourrez nous critiquer quand vous le croirez convenable ; cette liberté est d'autant plus avantageuse, qu'une saine critique n'est pas sans utilité, et qu'il faut en général, en traitant un sujet, avoir la faculté de présenter son idée toute entière, surtout quand il s'agit de tableaux qui jouissent, à juste titre, de la plus haute réputation, les jeunes artistes étant exposés à s'égarer, à raison de l'opinion qu'ils ont que les grands maîtres doivent être imités en tous points. »

Prétendrions-nous que nos contemporains soient exempts de défauts? les anciens le furent-ils? Non sans doute. Je me flatte que l'étranger ne verra pas sans intérêt l'état brillant des arts en France, état dont il n'a pas con-

naissance depuis la révolution. Peut-être sera-t-on curieux un jour de savoir où nous en étions à cet égard au moment où la guerre avec l'Allemagne a été terminée, et où nous en serons à la paix générale qui, nous l'espérons, ne tardera pas à combler nos vœux.

Je serai impartial ; car, comme voyageur indépendant, je n'ai pas d'intérêt à blâmer ou à louer ; ce qui est assez ordinaire aux écrivains du pays. Si je suis tombé dans quelques erreurs, il faudra les attribuer, ou au défaut d'expérience, ou à l'imagination souvent exagérée de la jeunesse, qui franchit si facilement les limites que la raison a fixées.

Je puis au moins assurer qu'en

écrivant je n'ai pas cherché à satisfaire mon penchant à la critique, mais à rendre à la vérité l'hommage qui lui est dû. J'ai fait choix de plusieurs tableaux dans la galerie, afin de mettre les curieux, qui n'auraient pas le tems de tout voir, à portée de connaître ces ouvrages qui méritent le plus d'être considérés. Ce choix pourra peut-être contribuer à fixer un peu plus longtems l'attention sur les plus précieuses productions que j'ai vu remarquer indifféremment, tandis qu'on s'arretait trop, faute de guide, à des objets bien inférieurs.

Je joindrai, à la fin de mon ouvrage, une note alphabétique des artistes et amateurs dont il est fait mention, en indiquant leurs de-

meures ; ce qui aidera à les trouver, même s'ils avaient changé de logement, puisqu'ils laissent ordinairement leur adresse à leur ancien domicile.

J'ai joui en développant mes idées, et je m'estimerai heureux si mes lecteurs disent la même chose, après avoir parcouru mon essai.

LETTRES D'UN DANOIS

A SON AMI.

LETTRE PREMIÈRE.

Paris, le 30 Fructidor, an 8.

Mon ami,

« Tu vas en France, me disais-tu, quand je t'embrassai, peut-être pour la dernière fois ! Mes vœux te suivent, les arts font ma passion aussi bien que la tienne; nous ignorons l'état dans lequel ils sont depuis la révolution; des guerres civiles et extérieures ont tout enveloppé de ténèbres mystérieuses qu'il est difficile de pénétrer : pour en juger, il faut se transporter sur les lieux. »

J'ai promis de te donner des renseignemens à ce sujet, sans songer à la difficulté de remplir cet engagement ; mais, comme je suis esclave de ma parole, je la tiendrai, autant que mes connaissances le permettront. Tu connais mon zèle, je ferai donc tout ce qui dépendra de moi pour te satisfaire ; mais si le succès ne répond pas à ton attente, n'en accuse pas ma négligence, mais mon peu d'expérience ; car le zèle et la bonne volonté ne suffisent pas toujours pour atteindre le but.

Au moment de mon arrivée dans la capitale, on faisait l'exposition d'une grande partie des chefs-d'œuvres rapportés de l'Italie : on les avait placés dans le salon qu'on trouve en entrant dans le sanctuaire des arts. Cette pièce, la seule qui tire sa lumière du haut, est destinée à recevoir, par la suite, quelques grands tableaux de l'école italienne ; on y admirait alors des tableaux de premier ordre, tels que ceux de Raphaël, de Guide, de Dominiquin, de Carrache, de Paul Véronèse, etc. etc. Je ne m'arrêterai pas, pour le moment, à les décrire, car j'espère que l'école italienne sera mise

en ordre et rendue publique pendant mon séjour ici, dont le terme sera retardé, tant à cause des nouveaux objets qui s'offrent tous les jours à ma vue, que de l'attrait qu'inspire, pour la France, l'accueil favorable qu'y reçoivent les étrangers. Pour te donner une idée de l'empressement que je dus éprouver à visiter ces chefs-d'œuvres, il me suffira de te citer la *Madona della Sedia*, de *Raphaël*; *Jésus-Christ mis au tombeau*, par *Carrache*; *la Communion de Saint-Jérôme*, par *Dominiquin*; *le crucifiement de Saint-Pierre*, par Guide; tableaux devant lesquels je me prosternais toutes les fois que j'entrais au salon.

A la droite de ce salon se trouve la longue galerie, qui renferme les ouvrages des écoles française et flamande; à la gauche est une pièce occupée par les dessins des écoles italienne, flamande et française, qu'on désigne ordinairement par la dénomination de *Salon d'Apollon*.

Le museum est ouvert au public les trois derniers jours de la décade, depuis dix jusqu'à quatre heures; l'étranger, pour qui on a généralement beaucoup d'égards,

peut le voir tous les jours, excepté le septidi, jour employé aux divers arrangemens intérieurs de la salle : il suffit de présenter sa carte de sûreté pour être introduit. Ce n'est pas seulement le gouvernement qui cherche à rendre à l'étranger son séjour agréable ici, en lui facilitant accès dans les lieux où sa curiosité peut être satisfaite : le citoyen même s'empresse d'y contribuer, en mettant sous ses yeux les collections qu'il possède, quant aux parties qui forment l'objet de ses études. Les six premiers jours de la décade sont consacrés aux artistes qui desirent se perfectionner dans leur art : au moyen d'une carte d'entrée, ils peuvent s'y rendre en tout tems, et même de très-bonne heure dans la belle saison.

L'entrée au salon a été interdite à tout le monde pendant une quinzaine de jours, lesquels ont été employés à préparer le premier salon, ainsi que celui d'*Apollon*, pour y exposer les différens ouvrages des maîtres vivans.

Le gouvernement a arrêté cette année, pour écarter les productions médiocres,

que quiconque n'aurait point remporté un prix, ne serait admis au salon qu'après avoir subi le jugement d'un jury nommé à cet effet. Les copies mêmes ne pouvaient pas être reçues, et aucun tableau accepté, ni mis sous les yeux du public après que l'exposition aurait eu lieu. Il eût été à desirer qu'on eût exécuté rigoureusement cette dernière disposition. On a admis des tableaux jusqu'au dernier jour des deux mois que dure l'exposition ; et pendant les vingt premiers jours on ne voyait que des ouvrages faibles ou médiocres ; beaucoup de personnes et même des connaisseurs quittèrent alors Paris, emportant dans leur pays la plus mauvaise opinion de l'état des arts en France. Les peintres, pour attirer les regards du public, gardèrent chez eux leurs productions jusqu'au dernier jour : ce moyen de se faire admirer est indigne d'un artiste dont la main ne devrait pas être dirigée par le dieu de l'avarice, mais par la déesse de l'immortalité, dont on doit reconnaître l'inspiration dans chaque coup de pinceau.

Ces artistes pourront m'objecter que leurs

ouvrages n'étaient pas encore achevés à l'ouverture du salon ; je leur répondrai qu'il eût mieux valu les réserver pour l'année suivante. Je pense que la précipitation de quelques-uns d'entr'eux à présenter leurs ouvrages au public pour satisfaire le desir qu'ils ont de figurer chaque année dans le catalogue, est nuisible aux progrès des arts, en ce qu'il est presqu'impossible au peintre d'histoire, s'il veut perfectionner son ouvrage, de produire quelque chose de remarquable. Avant de parler de l'exposition, il faut résoudre la question de savoir si les arts ont gagné ou perdu par la révolution. On pourrait se décider pour l'affirmative, si on considère le grand nombre de sujets qui se sont présentés pendant les troubles de la France, mais parmi ceux-ci il en est fort peu qui méritent le nom d'artiste, titre dont on a malheureusement trop abusé. Un peintre d'histoire me disait à ce sujet : « Le maître qui enseigne l'écriture à mon enfant prend le nom d'artiste ; c'est au point que plusieurs particuliers, qui savent à peine manier le crayon, se sont faits peintres en portraits ; et Paris fourmille de

gens qui ont choisi ce genre de préférence, le jugeant plus facile. Ils ont raison, s'ils ne veulent être connus que par des productions médiocres, et ils prouvent combien il est difficile d'atteindre à un certain degré de perfection, car peu l'ont acquis, excepté un *Gérard* et un *Girodet*, qui ont eu pour maître le grand peintre d'histoire, *David*.

Si ces artistes ont quelques avantages sur notre Juul, ce dernier en a aussi sur eux, comme peintre en portraits. Sa draperie surtout est la plus belle que je connaisse. Les Français murmurent quand je leur dis que le Danemarck possède un homme doué d'un aussi rare talent ; je leur réponds qu'un siècle produit à peine un Juul.

La plupart des artistes habiles qui honoraient la France avant la révolution existent encore, et leurs élèves, ou étaient alors en Italie, ou en étaient nouvellement de retour. Depuis, leurs talens se sont développés à un tel point, même au milieu des troubles intérieurs, que pour s'en convaincre, il faut être sur les lieux. Cela est admirable, sans doute, mais il a fallu aux peintres cet

amour pour leur art, qui les a guidés, pour opérer un semblable prodige. Honneur à ceux qui ont moins ambitionné la faveur de Plutus que la couronne de la renommée !

Si, d'un côté, il est des artistes aussi recommandables, d'un autre il en est qui compromettent tellement leur réputation, qu'ils travaillent bien ou mal, en proportion du paiement, et qu'ils vont jusqu'à enlever à leurs confrères leur travail, en proposant de le faire à un prix plus modéré que celui dont ils étaient convenus.

Si les artistes que la France possède en ce moment continuent, comme ils font, de marcher à pas de géant vers la perfection, tu verras le rôle que l'école française jouera dans dix ans, surtout si la paix lui permet de jouir des précieuses productions que la guerre lui a procurées ; rôle, qui sera, encore plus brillant que celui qui distingua anciennement l'école italienne.

On pourra bientôt appliquer à ce siècle ces vers d'un auteur moderne :

<blockquote>
Rappelons-nous ces jours du siècle des beaux-arts,

Où l'amour et la gloire enchantaient les regards.
</blockquote>

Les grands ouvrages qui étaient entrepris avant la révolution ne pourraient pas être exécutés pour le moment, parce que la riche noblesse, qui encourageait et payait les artistes, n'existe plus. Ses richesses ont passé dans les mains de gens qui n'ont pas de goût pour les arts, ou qui craignent de faire connaître leur scandaleuse fortune. Un particulier, en entrant au salon, demandait : — Où sont donc les chefs-d'œuvres de David ? — Nous n'en avons pas, lui répondit-on : non - seulement on n'y trouve pas les ouvrages de ce grand maître, mais on y chercherait vainement ceux de Vincent, Regnault, Prud'hon, Guérin, Thibault, Duvivier, Ducq, Isabey, etc. La plupart disent qu'ils ne veulent pas exposer leurs tableaux à côté de tant de médiocres productions. Quant à moi je pense qu'ils ont tort: il me semble que ce serait au contraire un moyen d'être plus remarqué ; car on admire toujours plus une belle femme seule, qu'environnée de personnes qui lui disputent la beauté. Peut-être ces artistes se proposent-ils de faire voir leurs ouvrages pour de l'argent. David a introduit cet usage,

qu'on ne peut excuser que pour de grands tableaux d'histoire, qui ont coûté à leur auteur non-seulement beaucoup de travail, mais encore de grandes avances, surtout pour se procurer des modèles. On peut encore observer que peu de particuliers sont en état de payer ou de placer de tels tableaux chez eux, et cependant il faut que l'artiste vive. On doit espérer que cet usage disparaîtra à la paix générale. David a gagné, dit-on, plus de quarante mille livres à l'exposition de son tableau des Sabines ; mais tous les hommes ne sont pas David, et je crois, en général, que leurs faibles succès contribueront à détruire cette innovation.

La France n'a jamais eu d'aussi grands peintres pour le genre de fleurs, que dans ce moment : *Vanspandonck*, *Vandael* et *Redouté* seront un jour placés à côté de *Van Huysum* ; car il n'y a que le tems qui rende aux talens du maître la justice qui lui est due ; et malgré un mérite aussi décidé ils n'ont rien fait paraître.

Le catalogue que l'on vend à la porte de la galerie est disposé dans un ordre alphabétique, et chaque article est indiqué par un numéro

numéro qui correspond à ceux qui se trouvent sur le tableau. Les sujets d'histoire sont annoncés par une courte description assez bien faite. On y trouve environ quatre cents tableaux et dessins, et à peu près un nombre semblable de gravures, d'ouvrages d'architecture et de sculpture. Quelle immense quantité de productions, quand on considère que l'exposition a lieu chaque année! Il a été répandu beaucoup de critiques, mais peu ont été faites dans l'intention d'instruire : des vues intéressées ont dirigé la plume des auteurs; il faut cependant en excepter quelques-unes, telle que celle qui a pour titre : *Coup-d'œil sur le salon de l'an huit*, et diverses notices insérées dans le Mercure de France (1). Elles me guideront, je l'espère, dans le cours de cette correspondance.

Beaucoup de femmes, par ton, cultivent la peinture, ou suivent certains cours d'his-

(1) Ces notices ont été imprimées depuis, sous le titre suivant : *sur le Salon de l'an 8*. L'auteur y est nommé; c'est le Cit. Erménard, digne émule de Diderot.

toire naturelle, mais il n'en est parmi elles que six ou sept qu'on puisse distinguer : Mme. Lebrun n'est pas encore rentrée. Elle a été portée, ne sais pourquoi, sur la liste des émigrés dans un tems qu'on n'aime pas à rappeler; mais on dit que le gouvernement, qui aime les arts, a prononcé sa radiation, et qu'elle sera bientôt rendue à sa patrie. Son mari est ici un des premiers connaisseurs.

Cette introduction te paraîtra peut-être un peu trop longue; mais elle était nécescessaire, pour me mettre à même de m'expliquer plus facilement dans la suite.

<div style="text-align: right;">Salut et amitié.</div>

LETTRE II.

Paris, le 15 Vendémiaire an 9.

J'ai tant de choses à te dire, que je ne sais par où commencer, et ma crainte a augmenté depuis que j'ai relu ce qui a été dit par Diderot sur les salons. J'ai été tenté plusieurs fois de quitter la plume ; mais, songeant que cet auteur n'existait plus, je me suis décidé à la reprendre.

Diderot dit à la fin de son introduction, après avoir jeté des fleurs sur la tombe de quelques artistes distingués : « Cependant, je me trompe fort, ou l'école française, la seule qui subsiste aujourd'hui, est encore loin de son déclin : rassemblez, si vous pouvez, tous les ouvrages des peintres et des statuaires de l'Europe, et vous n'en formerez pas notre salon. Paris est la seule ville du monde où l'on puisse, tous les deux ans, jouir d'un spectacle pareil. »

On peut à présent presque dire la même chose, et je dirai plus, si l'exposition n'avait lieu que tous les deux ans, comme auparavant, en général les arts y gagneraient, et l'amateur n'aurait pas le désagrément d'y voir des tableaux médiocres; car je suis presque convaincu que la plupart des artistes ne voudraient pas les exposer après les avoir soumis un an à leur propre critique.

J'abuserais de ta patience, ou peut-être en manquerais-je moi-même, s'il fallait te parler de chaque tableau du salon en particulier. Cela serait donc inutile, car il en est quelques uns parmi eux qui soutiendraient difficilement la critique. Tu sauras que le nombre des portraits monte à deux cent cinquante; et combien, dans ceux-ci, il y en a de mauvais! Je t'entretiendrai d'abord des principaux tableaux d'*histoire*; je passerai ensuite à ceux de *genre*; je porterai les dessins à la classe à laquelle ils appartiennent, et je terminerai cet examen par des observations, tant sur les gravures que sur les productions de l'architecture et de la sculpture. Je ne négligerai rien pour te donner une juste idée de tout ce que j'ai

vu ; mais peut-être ne réussirai-je pas : tu vois, comme moi, qu'il n'est pas toujours facile de bien exprimer ce que l'on sent.

Tableaux d'Histoire.

La plupart des peintres donnent la préférence, non pas au plus grand des tableaux, mais à celui de Charles Meynier, élève de Vincent. Ce tableau réunit la bonne composition, la corretion du dessin le coloris et l'expression dans les têtes; en un mot, on y trouve tout ce que l'on a droit d'attendre d'un grand maître. Ce tableau, d'environ cinq pieds de longueur sur quatre de largeur, représente le départ de Télémaque, au moment, où cédant à la voix de Mentor, il se sépare de la nymphe Eucharis. Calypso revient dans le même moment de la chasse, accompagnée de ses nymphes : elle est témoin de la douleur qu'éprouvent deux amans forcés de se quitter ; la jalousie est peinte sur son visage. Comme l'artiste a bien rendu Télémaque s'arrachant des bras de la nymphe ! On sent combien il en coûte à la vertu de triom-

pher d'une passion telle que l'amour. Quelle expression dans la tête de Mentor ! qu'il est beau le paysage qui forme le fond du tableau ! il est rare de le voir aussi bien exécuté par un peintre d'histoire. Meynier a bien un peu étudié ce genre, mais c'est la première fois qu'il l'a autant employé. Je reconnais la vérité de ce que me disait un grand peintre dont j'admirais un superbe cheval, auquel il venait de mettre la dernière main. Comme je lui témoignais ma surprise, il me répondit : « Un peintre d'histoire ne doit rien ignorer. » — Cela est vrai, lui dis-je ; le génie peut tout produire, et rien n'ose résister au pinceau.

Je reviens au tableau de Meynier, dans lequel on voit régner le beau et le juste : le coloris en est bon, ce qui est rare dans la plus grande partie des tableaux d'histoire exposés au salon. Presque tous les élèves de David, les jeunes surtout, non-seulement apportent peu d'attention à cette partie de la peinture, mais semblent même, si je puis m'exprimer ainsi, forcer leur pinceau à ne pas le rendre.

On rend justice à Vien, et surtout à son

élève David, pour la pureté du dessin et la composition qu'ils ont introduites dans l'école française ; mais on desirerait qu'ils s'attachassent un peu plus au coloris. C'est la première chose qui frappe l'œil, lorsqu'on examine un tableau. Les anciens, pour la plupart, y mettaient un certain prix. Il fait la principale beauté de l'école flamande.

Ce tableau a été vendu au cit. Fulchiron quatre mille francs. Cet amateur possède en outre différens tableaux du même artiste, dont je parlerai dans la suite.

L'auteur du *Coup - d'œil sur le salon de l'an huit*, dit du tableau dont je vais parler : « De tous les tableaux exposés cette année, c'est celui qui se rapproche le plus du goût pur et sévère de l'école d'Italie. » Je crois qu'il a raison Le sujet est les *remords d'Oreste*. Oreste erre, tourmenté par les remords de sa conscience ; l'enfer s'ouvre, il tremble en reculant ; les Euménides le saisissent, et une fois dans leurs mains, il ne peut s'en débarrasser. Electre tâche de le retenir dans ses bras, et de le rappeler à lui-même, mais en vain. Rien ne

peut mieux exprimer cette scène , qu'une femme expirante , maudissant sa mère , et implorant la vengeance des Dieux. Une autre femme qui se trouve à côté d'elle, découvre à Oreste un sein que le poignard n'a pas tout-à-fait déchiré. Il lui reste encore assez de force pour prononcer le nom de Clytemnestre, qui , semblable à l'écho d'une vallée éloignée, résonne dans la bouche d'Oreste. Il est environné de tous les tourmens de l'enfer. Electre , cause principale de ses malheurs , s'empresse de lui donner les dernières consolations. Pilade qui l'aime, sans cependant l'excuser , ne peut point supporter une scène aussi déchirante pour le cœur d'un ami. Il se couvre le visage d'un voile.

On distingue, en général, dans ce tableau, une grande composition, un pinceau hardi: quant au coloris, on le trouve médiocre, car il n'est pas le vrai; il règne beaucoup d'expression dans les têtes; la draperie est bonne, et l'auteur semble avoir bien étudié les costumes. On trouve en divers endroits de ce tableau, un dessin pur ; malheureusement cette règle , qui ne devrait jamais

être perdue de vue par les artistes, n'est pas bien observée par tous. Les deux figures que l'on voit dans l'éloignement s'élever dans les airs, sont très-bien exprimées ; on trouve seulement qu'elles se rapprochent un peu trop de celles de Raphaël. Les remords de la conscience, qui heureusement poursuivent le méchant, sont parfaitement rendus dans la physionomie d'Oreste. On reproche à la figure de Clytemnestre d'être trop colossale pour un spectre, et d'être trop jeune pour représenter la mère d'Oreste. L'auteur de ce morceau distingué se nomme Hennequin, élève de David. Tout est de grandeur au dessus de nature. Le tableau a environ vingt pieds de largeur sur treize de hauteur.

Je n'ai pas encore fait la connaissance de l'auteur de cette production, mais tu conçois facilement que son ouvrage l'a placé sur ma liste.

L'Ecole d'Apelle, par *Broc*, élève de David. Cet ouvrage est très-froid ; je sens bien qu'il n'est pas facile de traiter un tel sujet avec toute la chaleur qui lui serait convenable ; il appartenait à Raphaël

seul, dans *son Ecole d'Athènes*, d'atteindre ce but autant que je puis en juger, d'après la grande et belle esquissse originale que j'ai vue ici. Le dessin de *Broc* est pur, ses contours sont exacts ; quant à la couleur, elle est si mauvaise qu'elle ne vaut pas la peine que l'on s'en occupe. Ce tableau a environ seize pieds en quarré.

La Consternation de la famille de Priam, après la mort d'Hector, par *Garnier*. Son coloris diffère beaucoup de celui de la plus grande partie des autres peintres ; mais il est encore bien éloigné du vrai : il a cru l'atteindre, en employant les couleurs dans toute leur force, mais il est malheureusement tombé dans le maniéré.

Le sujet est tiré du vingt-deuxième livre de l'Iliade ; c'est donc à Homère à le décrire :

« Hécube qui, du haut des remparts, voit son fils si indignement traité, s'arrache les cheveux, et jette loin d'elle le voile qui la couvre : elle remplit l'air de ses gémissemens ; Priam y répond par des cris lamenta-

bles. On n'entend de tous côtés que sanglots, que pleurs et hurlemens. La désolation n'aurait pas été plus grande, quand Troye aurait été dévorée par les flammes, et en proie à l'ennemi. Les Troyens peuvent à peine retenir Priam, qui veut sortir de la ville, et qui les conjure de ne pas l'arrêter. »
—« Laissez-moi, dit-il, mes amis, et quelque
» compassion que vous ayez de mes maux,
» souffrez que je sorte seul de nos murailles,
» et que j'aille aux vaisseaux des Grecs. Je
» me jetterai aux pieds de cet homme féroce et terrible ; je lui rappellerai l'image
» de son père ; peut-être qu'il respectera
» mon âge, et qu'il aura pitié de mes cheveux blancs. » Il prononçait ces paroles, baigné de pleurs, et les Troyens accompagnent ses regrets de leurs plaintes. Hécube, au milieu des femmes qui l'environnent, continue de faire éclater l'excès de sa douleur. Les sanglots, accompagnés de torrens de larmes, lui coupent la voix. Andromaque ignorait encore le sort de son époux. Elle entend sur la tour des cris et des gémissemens effroyables. Un tremblement la saisit, la navette échappe de ses mains...... Elle

sort de son appartement comme une bacchante, le cœur palpitant et oppressé : ses femmes la suivent. En arrivant sur la tour au milieu des soldats, elle avance la tête entre les créneaux, et jette de tous côtés ses regards timides : elle aperçoit Hector que les chevaux d'Achille traînaient idignement vers les vaisseaux grecs. A ce spectacle, un nuage noir couvre ses yeux ; elle tombe évanouie, et son ame est près de s'envoler. »

On reproche à *Garnier*, avec raison, d'avoir suivi trop fidellement Homère, oubliant que ce dernier écrivait un poëme épique, et que c'était à lui à composer un tableau : on trouve quelques endroits mal dessinés ; mais, en général, on voit qu'une imagination riche a accompagné l'artiste par-tout, et je pense que la critique a prononcé avec beaucoup trop de sévérité sur un tableau, qui cependant renferme des beautés. Il a la grandeur d'environ vingt-quatre pieds de largeur sur dix-sept de hauteur.

On trouve, sous le nom d'*Etude de la nature*, un tableau intéressant de

Bonnemaison, représentant une femme couverte d'un voile. L'artiste a placé avec discernement derrière elle les affiches suivantes: *Chien perdu ; quatre Louis à gagner ; Maison de prêt sur nantissement ; Tivoli ; Fête d'hiver ; Bal paré ; grand Concert.* Il est facile de voir que cette femme n'appartient pas à cette classe qui semble destinée à mendier, mais qu'au contraire elle est du nombre des malheureuses victimes que la révolution a mises dans la triste nécessité d'implorer l'assistance de ses semblables. A côté d'elle est son fils, ou plutôt son petit-fils, qui, le chapeau à la main, demande des secours aux passans. L'expression, dans la tête du jeune homme est loin d'être aussi bonne et aussi juste que celle de la femme. Ce tableau, bien fait pour toucher les ames sensibles, caractérise son auteur.

Je dois te citer aussi quelques passages que j'ai tirés des *Vaudevilles sur le salon.* Souvent l'ouvrage le plus faible renferme des vérités qu'on aime à entendre. Voici quelques vers à ce sujet.

. Cette étude d'après nature,
Me paraît un fort beau tableau ;

Elle offre à nos yeux la peinture
D'un malheur qui n'est pas nouveau.
L'artiste, en faisant la satyre
D'un tems qu'on voudrait oublier,
Au gouvernement semble dire :
Voilà le portrait du rentier.

J'y joindrai encore d'autres vers que la sensibilité semble avoir dictés :

La pauvreté fut toujours mon défaut ;
Au ciel jamais je n'en fis de reproche,
Mais je regrette, en voyant ce tableau,
De n'avoir pas un écu dans ma poche.

On me dira peut-être : ce n'est pas un tableau d'histoire ; j'en conviens : il n'appartient pas à l'histoire ancienne, mais à la moderne.

Un tableau de *Menjaud*, **peintre peu connu, mais qui cependant mérite de l'être, à en juger par la production suivante :**

Crésus régnait à Samos ; un prince de sa famille, dévoré d'ambition, tâche de le renverser de son trône pour s'y placer. Afin d'assurer le succès de son entreprise, et de prévenir en même tems les attaques extérieures, (car on ne résiste pas aussi facilement à celles de la conscience) il fait jeter

le roi dans une prison avec ses deux enfans, et les condamne au supplice.

Ces faibles victimes entendent leur arrêt ; dans l'incertitude de leur sort, ils tremblent plus pour un père qu'ils chérissent que pour eux-mêmes. La porte s'ouvre, le moment du supplice s'approche. Quelle expression dans les têtes! quelle noblesse dans la physionomie du roi! comme l'amour filial est bien exprimé dans les enfans qui se jettent dans les bras de leur père ! quelle tranquillité au moment où ils vont remplir leur dernier devoir en le suivant! On trouvera peut-être que le coloris est trop noir, mais on tombe facilement dans un semblable défaut, quand on traite un sujet qui porte l'ame à la tristesse. Il semble qu'une sombre mélancolie doive s'emparer du peintre, en exprimant de telles situations.

Encore un tableau d'histoire d'un élève de David, *Berthon*, jeune homme plein de talens.

Phèdre, amoureuse, est assise et attend à l'ombre, avec sa fidelle Ænone, Hypolite au rendez-vous de la chasse. Ænone

l'arrête à son passage, et lui déclare l'amour de Phédre; mais l'insensible rougit d'un tel aveu, et poursuit son chemin.

On ne voit pas trop d'où vient la lumière; le dessin est pur, surtout dans la figure du personnage qui tourne le dos. La composition est assez bonne; quant au coloris, il est médiocre.

Un tableau de *Duffau*, élève de David; c'est un sujet cruel qu'il a tiré de l'enfer du Dante.

Le comte Ugolin et ses quatre fils sont condamnés à mourir de faim, dans une tour, par l'ordre de Roger, archevêque de Pise, après les guerres civiles des Guelphes contre Nino-Visconti

On ne rencontre pas, dans ce tableau, la vigueur qui convient au sujet; ce défaut se fait principalement remarquer dans la figure d'Ugolin. Sa position n'est pas heureuse, mais les enfans sont exprimés de manière à intéresser l'ame la moins sensible. Le coloris en est bon.

D'Harriet, élève de David. *Le Virgile mourant*. Je t'en donnerai la description qui se trouve dans le catalogue. « Virgile mourant

mourant dans cet âge où l'homme de génie peut le mieux produire des ouvrages parfaits ; les forces de l'imagination étant balancées par un jugement sain et un goût épuré, ses derniers soupirs furent des idées poétiques. »

L'auteur suppose que la Parque ennemie du genre humain, se fit un jeu cruel de le ravir avant qu'il n'eût terminé son Énéide, un des chef-d'œuvres de l'esprit humain. Calliope, ne pouvant retenir son ame, est près de s'envoler, en faisant un cri douloureux.

L'idée en est belle, mais la composition n'est pas très-heureuse ; l'une des figures est sur l'autre, ce qui choque l'œil : on dit généralement que l'auteur a donné des productions bien supérieures à ce tableau ; il y règne un coloris grisâtre ; quant au dessin et à la manière de faire, ils ne sont pas sans mérite.

Le supplice de Sextus Lucinius, par *Lafond* jeune, élève de Regnault.

Marius sort pour prendre possession du consulat pour la septième fois : il ren-

contre le sénateur Sextus Lucinius, qu'il fait saisir et précipiter du haut de la roche tarpéienne.

Encore un sujet un peu triste, mais qui indique un artiste rempli de talens. Son ouvrage n'est pas cependant exempt de défauts ; je ne m'y arrêterai pas, ma lettre étant déja trop longue. Ce jeune homme est le meilleur élève de Regnault qui se soit présenté cette année.

Guérin n'a pas voulu nous fournir l'occasion d'admirer son grand talent. On remarque encore, surtout pour la composition, *Andromaque* offrant des dons funèbres *aux cendres d'Hector*, par *Taillasson*.

On vient d'exposer au salon quatre tableaux de *Julien* de Toulouse. Où est donc ce maître ? Il est allé rejoindre ses ancêtres. On s'accorde à dire que ces productions sont bien inférieures à beaucoup d'ouvrages de cet artiste : elles semblent n'avoir été portées sur le catalogue, que pour être vendues plus avantageusement. Est-il permis de se jouer à ce point de la réputation d'un homme ? Ses parens croiraient-ils qu'on peut compromettre impu-

nément un nom qu'on n'acquiert que très-difficilement ? Il serait à desirer qu'on ne fît paraître de productions, après la mort d'un artiste, que celles propres, sinon à augmenter, du moins à affermir sa gloire.

Il y a aussi au salon quelques dessins du même *Julien* de Toulouse, qui ne sont pas sans mérite.

Je parlerai, dans la lettre suivante, de quelques dessins historiques et des portraits.

<div style="text-align:right">Salut et amitié.</div>

LETTRE III.

Paris, le 24 Vendémiaire an 9.

Mon Ami,

Le salon en général est pauvre en dessins, et surtout ceux d'histoire. Les principaux sont du fils du célèbre *Vernet;* c'est le premier dessinateur de chevaux en France. Je ne déciderai pas si l'Angleterre possède des artistes aussi habiles en cette partie, mais je ne crois pas qu'elle en ait qui lui soient supérieurs; car il imite parfaitement la nature, et c'est tout ce qu'on peut exiger de ce genre. *Vernet*, en outre, dessine avec beaucoup de goût la figure, et compose avec facilité. Cette réunion de talens l'a mis en état de nous donner deux beaux dessins historiques, destinés à être gravés par Darcets.

Vernet emploie avantageusement le crayon noir; il y mêle ordinairement un

peu d'encre de la Chine. Plusieurs artistes se sont trompés, et sont encore dans l'erreur, en faisant de cette manière ; on croirait qu'ils travaillent à la journée. Un peintre peut bien soigner ses productions, mais on ne doit pas s'apercevoir du tems qu'il a employé. Cette manière de faire est nuisible aux progrès de l'art ; car le génie se perd, pour ainsi dire, dans le bout du crayon, et ceux mêmes que la nature a peu favorisés à cet égard, sont en état, avec de la patience, de produire d'assez bons ouvrages.

En faisant cette réflexion, je n'ai pas intention d'attaquer *Isabey*, qui, parmi les artistes, est un des premiers qui nous ait fait connaître cette manière d'employer le crayon noir. On a de lui différentes productions plus belles les unes que les autres. Je préfère celles qui sont travaillées le plus légèrement, tel que le portrait du citoyen Chenard, dont je parlerai dans une autre occasion.

Je reviens aux dessins de *Charles Vernet*: l'un représente *Hypolite*, et l'autre un Con-

ducteur de char, qui retourne avec ses compagnons, après avoir remporté le prix. Le dernier est généralement préféré. L'expression, le goût et la pureté du dessin semblent s'être réunis pour créer de si belles choses.

J'attendais longtems, avec impatience, cinq dessins de *Girodet*, qui doivent être placés dans l'édition des œuvres de Racine de Didot; les sujets en sont tirés d'Andromaque. Mes espérances n'ont pas été remplies; il y a à la vérité de jolies choses par-ci par-là, mais le tout ne répond pas à la réputation du maître.

Laurent, peintre en miniature, a traité un petit sujet d'une manière si agréable, qu'il doit trouver sa place ici. C'est un enfant sous la figure de l'Amour, qui se cache avec ses armes dans le calice d'une rose. Cette heureuse idée, que l'auteur a rendue dans le genre aquarel, a été goutée généralement.

L'auteur des *quatre Satyres* n'a sans doute jamais vu les ouvrages de *Laurent*

pour le mettre à la tête des plus mauvais peintres, tandis qu'au contraire, il mérite une place distinguée parmi les peintres en miniature, tant pour la composition que pour l'exécution. Personne n'emploie mieux l'aquarel dans ce genre que cet artiste. Un écrivain se fait, en général, beaucoup plus d'honneur en ménageant un talent médiocre, qu'en cherchant à décourager, par fantaisie ou par caprice, celui qui est bien éloigné de l'être.

Tu trouveras peut-être que je m'arrête trop longtems aux portraits; le salon en renferme à la vérité un grand nombre, mais il en est peu qui méritent d'être connus.

Le portrait de madame *Fulchiron*, qui est assise, taillant un crayon, est la plus belle chose que *Girard* nous ait donnée cette année. La position est heureuse; les mains sont très-soignées; la carnation belle, et les cheveux traités avec la plus grande légèreté; on y trouve aussi une bonne draperie. Tout mérite, dans ce portrait, d'être examiné en détail.

Une Femme avec sa fille, portrait en pied, par le même artiste. Ce portrait ne me paraît pas très-bien exécuté; j'ai trouvé cependant que la tête de l'enfant était éclairée d'une manière étonnante.

Le Général Moreau, portrait en pied, par le même, est assez bon. Les accessoires sont bien faits, j'en conviens, mais ceux qui portent ce tableau aux nues, n'ont-ils pas plus considéré le grand homme qu'il représente que le talent de l'artiste?

Nous avons encore de *Gerard* le portrait du cit. Chenard, célèbre artiste, et l'ami de tous ceux qui cultivent les beaux-arts. Comme ce portrait est bien ressemblant ! L'attitude seulement me paraît un peu roide.

Ce n'est qu'en passant que je fais mention de cet artiste, comme peintre en portrait; j'aurai occasion, par la suite, d'en parler d'une manière favorable, comme un des premiers peintres d'histoire.

Girodet nous a donné deux jolis portraits, un d'homme, et l'autre de femme; mais

je préfère le dernier. Sa physionomie inspire même de l'intérêt à ceux qui ne la connaissent pas. Je suis presque certain que le peintre a saisi la ressemblance. La couleur des chairs est parfaite. « Mais c'est la moindre chose, » me disait l'autre jour un peintre : et pourquoi le disait-il ? parce qu'il l'a fait bien lui-même. Tout nous paraît facile quand nous le savons. Le bras et la main sont joliment rendus ; le fond est peut-être un peu trop obscur. Il a d'abord eu intention de représenter la femme en plein air, mais il a changé d'avis, on la voit représentée dans sa chambre.

Le petit tableau du même maître, représente *un Jeune Enfant occupé à étudier son rudiment.* L'idée en est belle, mais l'exécution de ce tableau, qui renfeme cependant des beautés, ne plaît pas à tout le monde.

Un tableau de famille, de grandeur naturelle, par madame *Vincent.* La composition en est noble et simple en même-tems. C'est un père au sein de sa famille, qui

s'occupe de l'éducation de son fils ; il lui fait voir *Vaillant*, sur les oiseaux de l'Afrique ; sa femme quitte son ouvrage pour l'entendre ; sa fille met de côté ses joujoux pour attirer à elle les oiseaux ; son frère lui fait signe de prêter attention à ce que dit le père ; la mère considère sa fille.

Le portrait de Sage, célèbre minéralogiste, par madame *Lenoir*. Il est assis : la ressemblance est si parfaite, que je l'ai reconnu d'après le tableau ; le velours de son habit est rendu jusqu'à y porter la main.

Un portrait de femme, par madame *Chaudet*, est on ne peut pas plus agréable.

Madame *Laville Leroulx* nous a donné le portrait d'une négresse. Il est facile de voir, à la pureté du dessin, qu'elle est élève de David.

De *Harriet*; une *Femme qui sort du bain*. On dit que c'est un portrait. La partie supérieure me paraît la mieux traitée ; la tête est bien exprimée. Je me sens, pour ainsi

dire, saisi de froid en la regardant. Il y a des personnes qui trouvent que l'exécution en est faible.

Henry, élève de Regnault, nous intéresse par un portrait de femme qui promet beaucoup. Cet artiste, que l'on dit fort jeune encore, sera bientôt un rival dangereux des meilleurs peintres en portraits, s'il continue comme il a débuté. La tête et les cheveux sont bien exprimés, et la carnation très-naturelle.

Le portrait en pied de madame *Mézerai*, par *Ansiaux*, a beaucoup de grâce.

On voit également avec plaisir, celui en pied du général Rey, par *Thévenin*.

Un portrait en buste, par *Lagrénée*, fils de Lagrénée l'aîné, exécuté avec beaucoup de hardiesse.

On remarque plusieurs portraits qui tiennent le milieu entre le portrait en grand et la miniature. Ils sont faits à l'huile, par *Boilly*, dans une séance de deux

heures. Il est agréable, tu en conviendras, de se procurer son portrait en aussi peu de tems. Comme la tête est plus grande que dans la miniature ordinaire, le peintre a plus de moyens pour saisir la ressemblance. Quelle que soit la précipitation avec laquelle un tel ouvrage soit fait, on remarque toujours le pinceau d'un habile artiste. Cette peinture offre, en outre, un avantage aux savans qui se font peindre pour être gravés ; car tu sais qu'ils n'ont pas toujours les moyens, encore moins la patience convenables, pour donner le tems nécessaire à l'exécution d'un portrait en buste.

Il nous reste à parler de la miniature. *Isabey* n'a rien donné cette année, mais on dit qu'il a beaucoup enrichi les salons précédens.

Sicardi a exposé plusieurs portraits qu'on dit très-ressemblans, chose nécessaire dans ce genre de peinture. Son coloris m'a paru faible. J'estime le peintre en miniature, quand il excelle dans son art ; mais, si

l'on est de bonne foi, on conviendra qu'il n'a jamais autant de difficultés à vaincre que les peintres qui traitent les autres parties de la peinture.

L'exactitude et le goût caractérisent les productions d'*Augustin* ; il a un bon coloris. J'aime surtout son portrait d'une femme : la mousseline paraît autravers d'une gaze de couleur violette, au point de faire illusion. D'autres préfèrent un portrait d'homme du même auteur. Témoignant un jour à un artiste la surprise qu'avait produit sur moi cette transparence dans le premier portrait, il me dit : « Ce qui fait l'objet de votre » admiration est fort ordinaire. » Et cette réflexion, pourquoi la faisait-il ? parce qu'il excelle lui-même en ce point. Ce ne sont pas toujours, comme tu vois, les défauts seuls qui égarent notre jugement ; les grandes connaissances peuvent encore produire le même effet.

Huet (Villiers), jeune homme doué d'un beau talent. Il s'occupe depuis peu de la miniature ; s'il continue comme il a com-

mencé, il sera à coup sûr placé un jour sur la ligne des premiers peintres en ce genre. Le portrait de son père, dont la tête est plus grande que la miniature ordinaire, est d'une grande vérité et d'une belle exécution, ainsi que son *Étude de femme*.

Plusieurs portraits sur porcelaine, par *Leguay*. Ils sont bien peints avec les couleurs de *Dihl*, qui ne changent pas au feu.

De *Laurent*; un portrait en pied, d'*une Femme accompagnée de son Enfant*; elle va à la rencontre de son mari, qu'elle aperçoit dans l'éloignement. Ce portrait est peint à l'aquarel. On desirerait seulement que les couleurs fussent plus vives, mérite qui ne peut être trop apprécié par ceux qui savent combien les traits de l'enfant sont difficiles à saisir; la vivacité ordinaire à cet âge ne pouvant s'accorder avec l'attitude et la tranquillité nécessaires en pareil cas, les peintres devraient toujours travailler à l'aquarel quand il s'agit de grands ouvrages. La colle dont ils se servent pour joindre l'ivoire, est sujette à se détacher, et si le tableau

n'est pas tout-à-fait gâté, il perd au moins une partie de sa beauté et de sa valeur. Cet accident est arrivé à un des chef-d'œuvres d'Isabey.

Nous avons encore de *Laurent*, un portrait d'homme assez joli.

De madame *Surigny*; un portrait d'homme portant des lunettes. Cette artiste est remplie de talens.

De *Leclerc*; le portrait de Sicard, directeur de l'établissement des Sourds-muets. On a placé au bas du portrait de ce digne successeur de l'abbé de l'Épée, les deux vers suivans :

Les vertus et les arts lui prêtent leur flambeau,
Pour éclairer l'aveugle au fond de son tombeau.

On ne voit pas sans intérêt les productions de *Guérin*, de Strasbourg, ainsi que celles de madame *Capet*.

Madame *Bruyère*, et beaucoup d'autres artistes, que je ne cite pas, ne sont pas sans mérite. Tu sais, mon ami, que Paris

a toujours été renommé pour la miniature. Parmi ceux qui n'ont rien exposé au salon cette année, il en est quelques-uns dont je parlerai dans la suite.

Le fils du célèbre sculpteur Pajoux nous a donné un portrait dessiné au crayon, traité très-librement, et avec beaucoup de goût.

L'affluence au salon est très-grande, principalement depuis une heure jusqu'à quatre ; elle est telle que la poussière empêche quelquefois l'amateur de rien voir.

Je t'entretiendrai dans ma première lettre des tableaux de genre.

<div style="text-align:right">Salut et amitié.</div>

LETTRE IV.

Paris, le 1^{er}. Brumaire.

Mon Ami,

Tu ne comprends pas, sans doute, ce qu'on entend par les mots *tableau de genre*; je dois te donner l'explication d'une expression qui ne m'était pas plus familière qu'à toi, lors de mon arrivée à Paris. Les autres langues peuvent offrir un terme équivalent à celui-ci, mais elles n'en ont pas un dont l'idée soit aussi étendue que dans le français. Sous le titre de *tableaux de genre*, les artistes comprennent le *paysage*, les tableaux d'*histoire* qui appartiennent aux tems modernes, les *batailles*, les *animaux*, les *intérieurs*, les *scènes domestiques*, les *marines*, les *fleurs*, etc. etc.

Les meilleurs peintres en paysage ont exposé cette année; leurs productions, en général, ne sont pas toujours de la même

force; aussi ne doit-on pas les juger tout-à-fait d'après ce qui paraît d'eux au salon.

La grande vue d'Italie, par *Valencienne*, présente un beau site; mais ce grand artiste n'y a pas joint l'intérêt qu'il donne ordinairement à ses productions. La scène qu'il a choisie ne remue pas assez l'ame. C'est un enfant sur le point de tomber dans un ravin; sa mère court après lui, pour prévenir sa chûte. Ce tableau est très-faible de ton, et le coloris en est gris.

Je ne vais jamais au salon sans examiner avec un nouveau plaisir deux petites vues du même auteur. La manière de faire y est plus heureuse, et, en général, le coloris plus beau.

Bertin, élève de Valenciennes, est un jeune homme, dont les talens se développent tous les jours. Il est malheureux que l'hymen le tienne engagé. En général, les artistes se hâtent trop d'acquérir le titre honorable de père. Bertin ne connaît que les environs du pays qui l'a vu naître. Com-

bien un aussi grand talent n'eût-il pas acquis sur les rives du Pô et du Tage! Un peintre en paysage doit avoir vu les différentes espèces d'arbres placés en grande masse. Les nuances de couleurs ne s'imaginent pas ; la nature seule s'est réservé le droit de les dicter.

En supposant que le peintre pût acquérir autant de connaissances dans son pays que chez l'étranger, il gagnerait encore à voyager ; car, au sein de sa famille, il oublie souvent de travailler. Dans la jeunesse, on ne voit que trop souvent s'écouler un tems précieux, dont une heure ne peut être remplacée par quatre de cet âge où l'imagination n'entraîne plus le pinceau du peintre. Les voyages, en outre, donnent le goût du travail à celui qui serait resté oisif dans ses foyers.

L'amour de la gloire, qui détermine le jeune artiste à quitter sa patrie, lui fait aussi un devoir de n'y rentrer qu'après avoir atteint le but qu'il s'est proposé, la célébrité.

J'aime la composition de Bertin ; il a enrichi le salon de plusieurs tableaux. Les

petits sont, à mon avis, plus forts dans les masses, et plus variés dans les couleurs que les grands. Les figures sont bien dessinées.

On doit, en général, cette justice aux paysagistes français, qu'ils s'occupent beaucoup à bien exécuter les figures et les fabriques, ce que néglige ordinairement le paysagiste des autres pays, qui regarde ces détails comme accessoires. Je crois que *Valencienne*, *Bourgeois* et *Thibault* sont les premiers qui aient fait un si heureux usage des beaux monumens d'architecture de l'Italie.

Nous n'avons qu'un seul tableau de *Bidault*. Le torrent qui se précipite, et les fabriques sont excellens. Le devant du tableau est surtout riche de composition; mais il est faible de ton; on n'y voit pas régner la vigueur qu'on rencontre ordinairement dans les ouvrages de ce maître; cela vient de ce qu'il l'a fait pour remplacer un tableau qui était aux Tuileries. L'artiste a voulu donner à cette production le ton qui existe dans celles auxquelles elle doit

servir de pendant. Tu vois donc, mon ami, qu'il est très-difficile de juger un tableau, si on ignore les intentions du peintre, et pour être en état de le faire, il est nécessaire de connaître les artistes, pour savoir ce qui est pour ou contre leurs ouvrages. Parmi ceux qui prennent le nom d'amateurs, il en est peu qui fréquentent les artistes : je ne reconnais point, disent certains d'entr'eux, Raphaël, ni Corrège. Ils ne considèrent donc pas que, peu des anciens maîtres supporteraient difficilement d'être comparés entr'eux. Nous blâmons souvent un moderne pour son coloris, pour son ton, parce qu'il ne ressemble pas à celui de tel ancien maître, qu'on admire, le plus souvent, à cause de la réputation dont il jouit. D'ailleurs, qui nous assurera que ce ton est vrai ? qui nous prouvera que le maître a eu l'intention de le donner en travaillant son tableau ? N'est-on pas fondé à croire au contraire, que le tems, qui peut opérer dans le ton un changement désavantageux, ou avantageux (ce dernier cas est le plus ordinaire), a produit cet effet contre la volonté de l'artiste ?

Les amateurs de la peinture moderne attachent souvent peu de prix à la connaissance de ceux qui ont le plus contribué à orner leur collection ; ils regarderaient la démarche qu'ils feraient en pareil cas comme un tems perdu. Je ne pense pas en cela comme eux, car la société des artistes est celle qui m'a procuré le plus grand plaisir à Paris ; un plaisir pur, dis-je, qu'on ne peut goûter qu'avec ceux qui sont en état de sentir. On peut rendre cette justice à la plupart d'entr'eux, c'est qu'ils sont assez instruits pour qu'on puisse acquérir, dans leur conversation, des renseignemens précieux sur les peintres, tant anciens que modernes.

L'homme qui chérit les arts comme l'enfant de la nature, s'il veut se procurer les ouvrages qui approchent le plus de la perfection, doit donc se lier avec les artistes, il est à même, par ce moyen, de découvrir chez eux des productions des maîtres qu'il ne connaissait pas. S'il est amateur de dessins, au point d'apercevoir le talent de l'artiste dans ses esquisses, il a quelquefois occasion, non-seulement de s'en procurer,

mais en même tems de satisfaire son goût pour des études précieuses.

Je sais, par expérience, combien ces liaisons sont avantageuses. En général, les arts ne peuvent être encouragés que par l'estime que l'on porte aux talens.

Mais je m'aperçois que je m'égare en formant des vœux qui ne peuvent être remplis que difficilement; je reviens aux paysagistes.

Demarne tient parmi ces derniers, un rang distingué. Son pinceau est abondant, sans que ses productions en souffrent. Sa composition est bonne, ses sujets sont assez variés, et il excelle dans la partie des animaux. A ce talent, il réunit beaucoup de chaleur, un bon coloris, et surtout beaucoup de grâces. Nous avons de cet habile peintre, six petits tableaux, parmi lesquels on distingue, surtout pour l'idée, celui où l'on remarque un âne mort placé devant une ferme; on se dispose à l'enterrer; un enfant, le petit ânon et le chien semblent donner des regrets à cet animal.

On admire, dans un tableau de bataille

du même peintre, un superbe cheval blanc. La composition et l'exécution sont belles.

On ne voit pas sans intérêt une étude de *Van-der-Burch*, et plusieurs autres de *Dunouy*.

César-Vanloo, peintre distingué, de l'ancienne académie, et qui a séjourné longtems en Italie, a exposé trois tableaux, dont l'un est d'une telle supériorité, qu'il fait oublier les deux autres. C'est une matinée d'hiver. On a représenté le château de Mont-de-Calier, aux environs de Turin. Comme habitant du Nord, j'ai froid toutes les fois que je l'examine, et je ne peux pas entrer dans le salon d'Apollon sans le regarder, non parce qu'il se trouve près de la porte, mais parce que c'est une des plus jolies choses qui soient tombées dans le lot d'Apollon ; lot qui a été bien faible cette année.

L'artiste a, dans ce tableau, qui passera à la postérité, imité parfaitement la nature. Il faut observer que c'est l'hiver qu'il a peint, sujet tellement embarrassant, que les pre-

miers peintres l'ont presque toujours rendu d'une manière sèche, et souvent dure. Vanloo, tu as rempli cette tâche difficile du paysagiste, surtout dans les devans; tu as su réunir une composition bien intéressante, qui doit plaire à ceux qui aiment beaucoup la religion, et qui en ont éprouvé les consolations dans ces momens difficiles, où l'homme, se voyant privé de tout, n'attend plus rien que de la providence. Combien de personnes n'en ont-elles pas fait l'expérience, dans ces tems malheureux, dont il faut écarter le souvenir !

Dans le fond du tableau, on aperçoit le château, placé sur une hauteur; au bas, se trouvent différentes maisons de paysans, dont la couleur grisâtre contraste bien avec celle du blanc des neiges qui les entourent; il passe deux femmes sur le petit pont qui traverse le ruisseau; on voit qu'elles sont saisies de froid. De l'autre côté du pont, est sans doute la grande route; on ne peut que le soupçonner, car la neige a tout caché, et ne permet pas de rien distinguer. Près de là, est un oratoire décoré d'un tableau et d'une petite croix; une lampe y

brûle, à côté se trouvent des béquilles; au pied de l'autel est un vieillard à genoux; la vénération que l'image lui inspire, semble lui faire oublier le froid. Une femme tient son petit enfant sur les bras, tandis qu'un autre enfant plus grand est prosterné. On distingue dans l'éloignement, une chaumière dont on découvre le feu, car la porte est ouverte; sur l'autre côté de la grande route, on remarque une femme qui charge son âne.

Cette superbe production est digne des suffrages du gouvernement. Vanloo mérite, à juste titre, d'occuper un rang distingué parmi ses contemporains.

De Doix; plusieurs tableaux ne sont pas sans mérite. Il nous annonce qu'il n'a eu d'autre maître que la nature; c'est fort bien, mais il eût dû aussi recourir à un maître qui eût un peu étudié les règles de l'art. Ces règles, il est vrai, sont puisées dans les sources de la nature, mais il faut savoir les trouver, car la nature a ses mystères. Quand vous les aurez pénétrés, retournez à elle-même, goûtez tous ses charmes, et vous serez un **habile paysagiste**.

Nous avons cinq tableaux de *Hue*; c'est le meilleur peintre en marine. Il est chargé de faire la suite des ports de mer de Vernet. On n'est pas entièrement satisfait des ouvrages qu'il a exposés cette année, car on dit qu'il a fait beaucoup mieux précédemment. En général, il est rare que l'artiste ne perde pas, lorsqu'on compare ce que l'on voit de lui avec ce qu'il avait fait paraître. Une vue de la ville et du port de Granville, assiégés par les Vendéens, prise au moment où ses habitans dévouent la basse-ville aux flammes, pour en chasser les rebelles, est le meilleur tableau qui ait paru de Hue cette année. Il a beaucoup d'effet, mais il n'est pas exempt du reproche qu'on fait ordinairement aux tableaux d'incendie, celui d'être dur. Voici ce qu'en dit le cit. Esmenard :

« Ne cherchez pas dans ces ouvrages, quoique fort estimables, ni ces effets incroyables de lumière, ni ce beau ciel, ni ces eaux transparentes, ni cette prodigieuse variété de scènes, qui caractérisent les mânes de Vernet. »

Je suis de son avis : Vernet réunit toutes

les qualités du peitne en cette manière, et il n'est tombé dans aucun de leurs défauts. Si j'eusse adopté ce genre, j'aurais desiré ne plus exister au moment où Vernet naquit, et avoir servi de nourriture aux vers, afin de ne pas fertiliser les champs en mouillant ses cendres avec mes larmes. Quel enthousiasme ! me diras-tu ; mais n'est-il pas pardonnable, quand on parle de Vernet ?

Les marines de *Taurel* et de *Crépin* sont assez estimées, ainsi qu'une marine et paysage, par *Swagers*.

La vue intérieure de Paris, par *Lespinasse*, est très-bien dessinée ; il passe pour un des plus habiles en fait de perspectives. Cette vue fait suite à un ouvrage du même maître, que *Berthault* grave en ce moment.

On remarque également, avec plaisir, douze petites vues de Rome, de Naples, et des environs. Elles sont faites en miniature, avec beaucoup de goût, par *Chancourtois-Beguyer*, élève de *Peyre*.

Un petit paysage délicieux, par *Taunay*, représentant un coup de vent.

La bataille de Lody et le passage du Pô, faits à la gouache, par *Bacler Dalbe*, sont bien exécutés.

Les gouaches de *Noël* sont d'un grand stile, et produisent beaucoup d'effet. Ses ouvrages sont, en général, très-soignés. Cet artiste a entrepris plusieurs voyages, qui l'ont mis à même d'étudier l'effet de la mer. Aussi, n'est-il personne qui mette plus de vérité dans la partie qui concerne les vaisseaux. Il a exposé au salon dix productions de ce genre. On trouve en général, qu'il réussit beaucoup mieux dans les scènes violentes que dans les calmes. On distingue un incendie, un coup de vent et une tempête ; ce dernier morceau, surtout, est admirable. Noël est presque parvenu à donner à ses ouvrages la force de l'huile. On regrette seulement qu'il ne se soit pas livré à l'étude de la peinture dès sa jeunesse ; à coup sûr il eût rivalisé Vernet.

Divers dessins de paysage, par *Bertin* et *Delarive*. Les tableaux de ce dernier n'ont pas rempli les espérances qu'il avait données à ceux qui l'ont jugé d'après ses dessins.

De *Bourgeois*; six vues de Toulon au bistre, qui ont été parfaitement exécutées dans le Panorama qui représente cette ville.

Gauthier a bien exécuté, à l'aquarel, le passage du S. Bernard par l'armée de réserve.

Les ouvrages de *Besson* ne fixeront peut-être pas l'attention de certains artistes : quant à moi, je ne puis m'empêcher de les admirer. Ce sont quatre cartes topographiques, dont trois pays sont couverts de rochers et de montagnes. Cette sorte de dessin offre beaucoup d'avantages au naturaliste. *Besson* est le premier qui l'ait introduite en France, et on ne connaît encore personne qui lui soit supérieur. Il n'y a qu'un bon minéralogiste qui puisse rendre la nature avec une telle exactitude.

Je voudrais avoir terminé dans cette lettre, mes observations sur le salon, mais le départ du courier s'y oppose; ma prochaine lettre sera donc encore consacrée à cet objet.

Salut et amitié.

LETTRE V.

Paris, le 12 Brumaire an 9.

L'exposition des tableaux va bientôt finir; il faut également que je termine mes observations. Cette lettre sera donc la dernière que je t'adresserai à ce sujet. Le nombre des objets que j'aurai à citer par la suite, s'accroît tous les jours, et il faut cependant que je songe à quitter Paris.

Madame *Chaudet* a donné cette année trois jolis tableaux, auxquels on ne peut faire d'autre reproche que celui d'être un peu durs; du reste, la simplicité et le goût règnent à-la-fois dans les scènes qu'elle choisit. Le plus grand de ces tableaux représente deux enfans qui déjeûnent. L'un boit une tasse de lait; le plus petit, craignant qu'on ne lui laisse rien, s'élève sur la pointe du pied, pour repousser avec sa main la tête de sa sœur. La goutte de lait et la cuillère de bois sont faites à s'y méprendre.

prendre. Le fond du tableau est seulement un peut trop noir. La jeune femme qui coud est d'un ton très-vrai. Le coloris approche beaucoup de la nature. C'est à elle seule de le dicter dans ce genre de peinture. Le tableau de la petite fille jouant avec son chat, est le plus faible des trois; tout y est trop fort pour l'âge.

Madame Chaudet est une des femmes qui réunit le plus de talens pour la peinture. Son mari est un des plus habiles sculpteurs et dessinateurs.

Parmi les tableaux qui sont exposés, on remarque l'intérieur d'un atelier de peintre, par *Boilly*. Une jeune fille dessine d'après la bosse. Sa sœur cadette, qui est un peu plus en arrière, tire un dessin de son porte-feuille. On voit sur la table, ainsi que dans le fond du tableau, plusieurs figures en plâtre. Cet artiste a un beau coloris, mais sa manière de faire devient quelquefois sèche pour vouloir trop finir. C'est un défaut que l'on reproche aussi aux maîtres de l'école flamande; mais ce n'est pas une raison pour les suivre.

On observe généralement que Boilly ne sait draper qu'en soie, et je suis de cet avis. Le tableau qui représente une femme assise auprès d'un poêle, occupée des soins de son ménage, laisse apercevoir des beautés, mais il n'est pas exempt de défauts du côté du dessin.

Je ne sais comment exprimer mon indignation contre le *trompe-l'œil* qu'a exposé cet artiste. Je t'en aurais déja parlé, si l'affluence du public ne m'eût empêché de l'examiner de près. Je suis parvenu enfin à le voir; mais mon mécontentement a redoublé, en apercevant un autre *trompe-l'œil*, semblable à celui que j'avais vu de loin quelques jours auparavant. Qu'un peintre en décorations s'occupe de pareils objets, je le lui passe; mais je n'excuse pas Boilly, qui a tant d'autres moyens pour se faire remarquer avantageusement. En composant la première fois un ouvrage de ce genre, son génie pouvait l'avoir égaré, mais il ne devait pas retomber dans la même faute, en cherchant à se venger de la critique, par son tableau d'*Arlequin au Museum*. Dans ce *trompe-l'œil* sont

représentées deux brochures qui ont pour titre : *Arlequin et Jocrisse au Museum*, avec cette épigraphe : *Artistes, voilà vos censeurs*; au dessous sont placés un âne et un cochon. Je ne trouve rien d'ingénieux dans cette composition. Cette idée même fait peu d'honneur à celui qui ne serait pas en état de faire autre chose que des *trompe-l'œil*.

Boilly, je vous pardonne ces faiblesses; mais au nom des arts, n'en ayez plus à l'avenir. Travaillez pour la postérité, cela est préférable.

Greuze est un vieillard qui a paru après *Boucher*. Son coloris n'est pas vrai, et son dessin n'est pas pur. David nous a tellement habitués à cette pureté, que nous prétendons la rencontrer par-tout. Au reste, les compositions de Greuze sont simples, et on y remarque du caractère.

Un critique a raison, en parlant de cet artiste, de dire, que : « Il est parvenu pres-
« que toujours à rendre les regards longs
« et humides qui caractérisent la volupté.
« Il a dégagé l'œil de ces contours secs

« qui le font ressembler à l'émail, et a su
« lui donner une ame. » Cette perfection
se retrouve dans ses derniers ouvrages. On
a de lui plusieurs têtes ; j'en préfère entr'autres deux, dont l'une exprime la crainte
et le desir, et l'autre, l'Innocence tenant
deux pigeons.

Leroy est un peintre habile ; il serait à
desirer seulement qu'il s'appliquât à un
seul genre. Il a exposé au salon un tableau
représentant un Capucin passant des scapulaires à une jeune fille. A la vivacité
qui brille dans les regards du capucin, il
est facile de découvrir son penchant pour
le beau sexe. La tête est pleine d'expression ; rien ne paraît négligé dans les accessoires ; la jeune fille seulement est un peu
maniérée. J'ai vu aujourd'hui un ouvrage
du même maître, qui est beaucoup plus
conséquent que celui dont je viens de parler.

Mallet est un des meilleurs peintres
dans le goût flamand. La vérité règne dans
toutes ses compositions. Son pinceau et son
coloris sont bons, toutes les fois qu'il peint

largement; mais il ne se soutient pas quand il veut finir son ouvrage, car alors il perd son expression, et devient maniéré. Un artiste devrait toujours consulter ses forces, et ne pas sortir du cercle qui semble lui être tracé; mais malheureusement il n'en est pas ainsi. La plupart se regardent comme supérieurs dans la partie où ils sont le plus faibles. En général, c'est un défaut qu'on peut reprocher, non-seulement aux artistes, mais encore aux écrivains.

Le tableau que Mallet a exposé cette année, est une de ses meilleures productions. Il représente un vieil antiquaire qui, un livre à la main, cherche à débrouiller l'histoire d'une petite idole. Deux jeunes gens sont à genoux pour en entendre l'explication. On ne voit autour de ce savant que des antiques. La lumière vient d'une fenêtre placée derrière lui. Une jeune personne fait voir une médaille à son amant. Ce charmant tableau offre beaucoup de vérité et d'expression; on trouve seulement qu'il y règne un peu de brouillard.

De *Droling*; un *Musicien ambulant.*

Tout est joli, tout est agréable dans ce tableau. On voudrait seulement que la composition ne rappelât pas autant celle de *Van-Ostade*, dont on connaît l'excellente gravure, qui a assuré l'immortalité à *Wille*.

Auguste - Forbin a parfaitement bien représenté l'intérieur d'une chapelle. Il réveille dans notre ame des idées mélancoliques, que de pareilles scènes ne peuvent manquer de faire naître quand elles sont bien exécutées.

Granet et *Grobin* travaillent aussi dans ce genre avec succès.

On voit également avec intérêt le tableau de *Caraffe*, où l'amour, abandonné de la jeunesse et des grâces, se console dans le sein de l'amitié des outrages du tems. L'esquisse du même maître, qui représente l'Espérance soutenant le malheureux jusqu'au tombeau, est bien pensé et bien composé.

Swebach (dit *Fontaines*) est un peintre

de bataille qui excelle à représenter les chevaux en petit. On a de lui trois petits tableaux, qui confirment la réputation qu'il s'est acquise dans ce genre. On admire surtout une course dans les environs de Longchamp, près Paris, ainsi qu'un choc de cavalerie. Il règne beaucoup d'ame dans cette composition, où l'auteur a saisi le vrai coloris.

Différens petits bas-reliefs sur porcelaine, par *Sauvage*. C'est le premier peintre en ce genre pour le moment; et on lui doit cette justice, que, jusqu'à présent, personne n'a traité cette partie avec plus de goût, et d'une manière plus propre à entretenir l'illusion.

Les meilleures fleurs qui ont été exposées cette année au salon, sont de *Corneille Van-Spaendonck*, frère du célèbre peintre de ce nom, professeur au jardin des plantes. Il a donné un tableau qui représente une corbeille de fleurs, placée sur une table de marbre, couverte de différentes espèces de fruits.

On y voit encore du même maître, un petit tableau qui représente des lilas et des roses jetés sur une table de marbre, où l'on voit un vase formé de la lave du Vésuve. C'est un de ses meilleurs ouvrages. La composition en est simple et belle en même tems.

On voit aussi au salon, un joli morceau de fleurs et de fruits. C'est l'ouvrage d'un amateur, mademoiselle *Iphigénie Mureau*, élève de *Vandael*, sous lequel elle a travaillé quatre ans. Les progrès qu'elle a faits dans un aussi court espace de tems, sont incroyables. La partie des fleurs surtout est bien traitée. On dit qu'elle est sur le point de se marier; j'en serais inconsolable, si on ne m'avait assuré qu'elle ne quittera pas le pinceau, ce qui est ordinaire aux dames, lorsqu'elles se trouvent une fois engagées dans les doux liens de l'hymen.

Un tableau de madame *Valayer-Coster*, représentant un lièvre, un jambon, et des ustensiles de cuisine. La nature morte y est parfaitement rendue.

Un petit tableau représentant des brebis, par *Omegang d'Anvers*, très-bien traité. Cet artiste doit exceller dans cette partie, à en juger par de plus grandes productions qui sont sorties de son pinceau.

Nous avons de *Caraffe* des dessins représentant des scènes turques, destinées à être gravées. La composition en est bonne; les traits y sont exécutés à la plume, avec une grande pureté, et ensuite lavés.

Desirant terminer mes observations sur les tableaux et les dessins par une bonne production, je vais t'entretenir d'*Huet*, qui est un des plus grands peintres en animaux, et qui jouira longtems d'une réputation acquise par les talens dont il a fait preuve.

Huet est élève de *Leprince*, dont on admire encore aujourd'hui les productions, pour l'esprit qui y règne. La nature respire dans tout ce qui sort du pinceau de Huet.

On voit surtout avec intérêt un tableau représentant deux brebis couchées. Ce tableau offre une vérité frappante.

Quant à ses dessins, tu en verras un jour

les plus beaux, car j'ai été assez heureux pour me les procurer, et ils doivent orner mon porte-feuille, aussitôt que le salon sera fermé. J'attache d'autant plus de prix à ces dessins que, comme tu sais, je m'occupe beaucoup de l'agriculture. C'est une marche d'animaux dessinée à la plume et lavée à l'huile. Ce dessin, qui est un chef-d'œuvre de composition dans ce genre, est achevé comme un tableau. Les figures sont bien dessinées, et exprimées avec beaucoup de sentiment. Malheureusement il est placé dans un jour si défavorable, qu'il est difficile d'en jouir; au reste, il partage ce sort avec beaucoup d'autres tableaux.

Du même maître, un jeune taureau debout, et des béliers couchés à terre, dessinés au crayon, à la plume, au bistre, à l'encre de la Chine, et au lavis, etc. Le dessin est si correct, et en même tems exécuté avec tant de goût, que dans un siècle on le verra avec le même plaisir qu'on voit aujourd'hui les ouvrages de *Paul Potter*.

Du même; une étude d'après nature, d'un chêne du bois de Boulogne, est très-exacte, elle plaît même aux paysagistes.

Quant aux gravures, il en est peu qui méritent de fixer l'attention. Je vais t'entretenir des artistes qui font des estampes. Avant tout, je dois t'expliquer ce que les Français entendent par le mot graveur, expression qui m'a beaucoup embarrassé à mon arrivée à Paris. Sous cette dénomination on comprend : 1°. ceux qui font les estampes ; 2°. ceux qui gravent sur les pierres et sur l'acier ; 3°. ceux qui font les médailles, qu'on désigne quelquefois par le titre de graveurs en médailles.

Dans le nombre des estampes, on remarque le *Jugement de Pâris*, par *Blot*, un des plus habiles graveurs de cette ville.

Par *Morel*; une excellente gravure du *Bélisaire* de *David*. Il s'est, non-seulement servi du grand et du petit tableau de ce maître, il y a même fait des changemens, du consentement de son auteur.

De *Bouillard*; la *Sainte-Famille*, exécutée d'après *Annibal Carrache*.

De *Godefroy*; quelques gravures. Il est

du petit nombre d'artistes qui travaillent directement d'après le tableau, chose indispensable au graveur, sans quoi il ne peut jamais se mettre dans la situation du peintre.

De *Massard* ; deux gravures tirées de l'*Andromaque*, pour l'édition des œuvres de Racine que Didot se propose de faire paraître.

De *François Piranesi* ; six estampes représentant des statues antiques, parfaitement bien exécutées. Elles font partie de son grand ouvrage, traité à la manière qu'on appelle calcographie. J'entrerai par la suite dans de plus longs détails, relativement à cette espèce de gravure.

Quatre Vues de Paris, d'après les dessins de *Lespinasse*, par *Berthault*. C'est un graveur habile, surtout pour les batailles et les petites figures. Ses eaux-fortes sont bien faites.

De *Viel*; *la mort d'Adonis*, d'après *Paul Véronèse*.

La gravure en pierre ne laisse rien à desirer. On admire le portrait de *Bonaparte* en carniole, par *Henri Simon*, professeur de l'école nationale de gravure. On le cite pour la ressemblance.

De *Jeuffroy*; plusieurs ouvrages qui méritent d'être remarqués. Ces deux artistes se disputent le rang dans cette partie de la gravure. Le premier l'emporte, surtout dans l'armerie.

La sculpture est aussi faible que la gravure. On ne voit que des bustes de *Houdon* et de *Pajou*. *Roland*, élève du dernier, a parfaitement exécuté le buste de son maître.

De *Chaudet*; deux têtes d'étude en plâtre, dignes de cet artiste. Il est facile de voir qu'il a étudié l'antique et la nature.

La figure de l'*Immortalité*, par *Bridon* le fils, indique du talent. Il règne beaucoup de noblesse dans l'expression.

De *Bridon* le père; cinq figures de

grandeur naturelle, et cinq dans la proportion de deux pieds.

Il est étonnant qu'un artiste de ce genre ait pu autant travailler, au milieu de circonstances si peu propres à favoriser les arts. On voit ses ouvrages dans son atelier, parce que leur poids ne permet pas qu'on les transporte au salon.

Le plâtre des *Trois Horaces*, par *Gois* le fils, est un des morceaux qui étonne le plus les connaisseurs. Si l'exécution en marbre répond à ce qu'on a droit d'attendre de ce sculpteur, ce morceau sera à coup sûr un chef-d'œuvre. On trouve seulement qu'il a un peu manqué dans l'expression, en ne donnant qu'à une seule tête la fermeté qui, d'après l'histoire, appartient également aux deux autres.

La statue de *Michel-Montaigne*, exécutée en marbre, pour le compte du gouvernement, par *Stouff*, ne justifie pas l'idée que nous avons prise de ce grand homme dans ses propres écrits. On peut donc regarder cette production comme manquée.

Voilà tout ce que je puis te dire du salon, qui a été pour moi une source dans laquelle j'ai puisé des connaissances précieuses.

Il me reste encore à t'entretenir d'un assez grand nombre d'ouvrages et d'artistes; par-là tu seras à même de bien juger de l'état actuel des Beaux-Arts en France.

LETTRE VI.

Paris, le 20 nivôse an 9.

Tu me demandes souvent des nouvelles ; tu me reproches toujours mon silence. Je te prie de ne pas l'attribuer à ma négligence, mais au desir que j'ai de rassembler les meilleures notices, pour ne t'entretenir que de ce que j'ai vu.

Tu veux savoir quel est le premier peintre de Paris ; je serais embarrassé de te le dire, car je l'ignore moi-même. Quand il s'agit de la palme à accorder, je n'aime pas qu'on établisse de comparaison entre des artistes. La peinture d'ailleurs est tellement subordonnée aux caprices du goût et de l'imagination, que je ne conçois pas comment on peut exiger qu'un seul homme réunisse tout ce qui appartient à son art. Je ne compare que les différens ouvrages du même maître, pour être à même de juger les endroits où il a le plus approché

de

de la perfection. Je te donnerai donc mes observations comme elles se présenteront, sans m'assujettir à aucun ordre.

Quand on veut juger ici d'un tableau, on commence ordinairement par n'apercevoir que ses défauts ; en vient-on aux beautés, on passe dessus légèrement. Quant à moi, je remarque d'abord les beautés, et je m'occupe ensuite des parties, dont je ne suis pas aussi satisfait. Je suis tellement porté pour mes contemporains, qu'en examinant leurs ouvrages, je me figure qu'ils sont faits depuis cent ans. Il serait à desirer que chacun fût aussi impartial ; car, alors, il n'existerait aucune prévention, et l'on écarterait les personnalités qui égarent ceux qui jugent les tableaux.

Je vais d'abord satisfaire ton impatience en t'entretenant de *David* : je n'aurais pas pour cela attendu jusqu'à ce moment, si je n'eusse pas souvent été arrêté par les obstacles qui se sont présentés sur ma route. Pour être en état de porter sur cet artiste un jugement juste, autant que possible, j'avais cru devoir consulter les connaisseurs; mais, le résultat de mes recherches n'a pas ré-

pondu à mon attente. Ce que celui-ci, regardait comme la meilleure production de David, était jugée par celui-là comme sa plus faible. J'ai donc pris le parti de ne m'en rapporter qu'à moi-même. Il est bon que tu saches que David a créé une école, et c'est peut-être cet avantage qui lui a suscité ce grand nombre d'envieux qui vont jusqu'à lui refuser du génie. Ils sont bien injustes, s'ils conservent cette prévention après avoir vu son dessin du Jeu de paume, dans lequel on remarque à chaque endroit les talens qu'ils lui contestent.

Il faut que je te donne l'explication de ce sujet qui offre un des traits les plus hardis de la révolution. L'assemblée nationale séante à Versailles, s'était réunie dans le lieu destiné à jouer à la paume. David a choisi le moment où Bailly fait prêter aux députés le serment de se rassembler tant que les circonstances l'exigeront, et de ne se séparer que lorsque la constitution du royaume sera affermie sur des bases solides. On ne peut pas dire précisément combien de personnages figurent dans ce dessin, mais on en distingue un grand nombre. C'est le

principal dessin que David a fait; car il n'aime pas beaucoup à dessiner, et c'est pourquoi on le trouve chez lui. Cet artiste doit avoir commencé un grand tableau d'après ce même dessin : on desire beaucoup qu'il le termine ; mais il répond à ceux qui insistent sur ce point, que son imagination s'est trop refroidie pour perfectionner un ouvrage qui exige tout l'enthousiasme du moment.

Le tableau de *St.-Roch*, guérissant les pestiférés, qui doit se trouver en ce moment à Marseille, a établi la réputation de ce grand maître. *Le grand Bélisaire*, qui est aussi un de ses premiers ouvrages, ne parut que deux ans après son *St.-Roch*: il l'exécuta à Paris en 1781.

Voici une anecdote à ce sujet qui montre que souvent l'homme doué des plus grands talens n'est pas à l'abri de l'injustice.

Pierre, qui était alors directeur de l'académie, et premier peintre du roi, proposa au jeune David, nouvellement de retour de l'Italie, de faire un tableau, moyennant 4000 liv., prix que le roi accordait. David voulant répondre au desir du gouvernement,

prit un logement convenable à cette entreprise, et se procura des modèles. Son tableau était à peine achevé, qu'un étranger se présente dans son atelier. Ce dernier l'examine attentivement, et, surpris des beautés qu'il y trouve, lui en offre une somme beaucoup plus considérable que celle dont Pierre était convenu avec lui. David, esclave de sa parole, refuse l'offre de l'étranger, en lui observant, que l'état seul devait profiter de cet avantage. Quelques jours après, il va trouver le directeur, lui annonce que l'ouvrage en question ne tardera pas à être terminé, et lui fait part en même tems de la proposition favorable qui lui a été faite. Pierre lui répond : « Pourquoi ne l'avez-vous pas acceptée ? — Parce que je ne pouvais plus disposer de mon tableau, répond David, du moment où le gouvernement me l'avait commandé.» Le directeur, qui entrevoyait déjà le triomphe accompli que préparaient au disciple de *Vien* les heureux changemens qu'il avait introduits dans l'école française, lui observe : « Vous vous trompez, si vous pensez que le gouvernement soit disposé à vous accor-

der le grand prix pour un aussi faible ouvrage ; 5o louis, voilà à-peu-près la somme à laquelle vous devez prétendre. » Comme David commençait à prendre de l'humeur, Pierre cherche à l'appaiser, en lui offrant 100 louis. Celui-ci rejette avec indignation une pareille proposition, en lui faisant sentir combien elle était injuste. « Vous devriez savoir aussi bien que moi, lui dit-il, que les avances que j'ai faites tant pour le logement que pour les modèles que je me suis procurés, surpassent de beaucoup la somme promise ; et vous ne rougiriez pas de me la refuser ! Non, jamais ce tableau ne vous appartiendra. » Là se termina l'entretien. Quelque tems après, David vendit ce tableau à l'électeur de Cologne, à un plus haut prix que celui dont le gouvernement était convenu avec lui. Il regretta seulement d'être forcé d'en couper un morceau sur la hauteur, afin de l'approprier au local dans lequel l'électeur se proposait de le faire placer. La révolution a rendu à la France ce tableau qui est exposé dans une grande vente, dont j'aurai occasion de te parler dans la suite. En voici le sujet :

Bélisaire est assis près d'une des portes de Rome ; un jeune enfant, placé entre ses jambes, tient un casque à la main et reçoit l'aumône. Bélisaire étend le bras droit ; de la main gauche il tient l'enfant. Devant eux est la femme d'un centurion qui leur donne des secours, tandis que son mari, qui est derrière elle, ne revient pas de sa surprise. Le manteau dont est couverte la femme, ne permet de distinguer que la main et le bout de ses pieds. Dans le fond du tableau on voit une partie de la ville. Rien de plus noble que la tête de Bélisaire : la douleur est exprimée dans chacun de ses traits. La main avec laquelle il tient l'enfant est parfaite : l'attitude courbée que le peintre a dû lui donner, était peut-être un des points les plus difficiles à saisir. Ses cheveux, comme tous ceux qu'on voit dans le reste du tableau, sont dignes de David. Il y a beaucoup d'expression dans la tête de la fille ; mais la position de ses jambes n'est pas heureuse. La femme du centurion peut être regardée comme le plus faible côté de cet ouvrage qui, du reste, présente un assez bon coloris. Au bas du

tableau on remarque le bâton, ainsi que la pierre sur laquelle on prétend à Rome que Bélisaire demandait l'aumône. Cette pierre porte pour inscription :

Date obolum Belisario.

David a encore fait un petit tableau d'après le même sujet ; il y a fait d'heureux changemens, et lui a donné le ton d'un vieux tableau. Il appartient au gouvernement, et il est dans ce moment chez le ministre des finances.

David exécuta à Rome un tableau des *Horaces*, pendant le second séjour qu'il y fit. C'est selon moi, non le plus bel ouvrage de ce maître, mais un des plus beaux morceaux que je connaisse. La composition est simple et bonne ; on n'a pas besoin d'en chercher longtems le sujet. Le peintre a rendu le moment où les trois Horaces jurent, en présence de leur père, de vaincre ou mourir. Le père, qui tient leurs épées, lève les yeux au ciel, et fait des vœux pour leur triomphe. A droite est un superbe groupe. On voit la femme d'un des Horaces qui tombe évanouie dans un fauteuil ;

une sœur des Horaces, qui est promise à l'un des Curiaces, est dans une situation à-peu-près semblable : elle a la tête penchée, et semble s'appuyer sur le fauteuil. La mère des Horaces paraît aussi avec deux de ses petits-enfants. Le groupe des Horaces excite l'admiration générale ; leur position est très-heureuse ; les têtes offrent beaucoup d'expression. Le peintre a vaincu une grande difficulté, en exécutant aussi bien les bras étendus de ces trois personnages, dont le dessin est d'une si grande pureté, que cette partie seule pourrait être regardée comme un chef-d'œuvre. Le groupe des femmes est très-beau. Les grâces qui sont répandues sur toute la figure de la sœur, fixent principalement l'attention. Son bras est on ne peut pas mieux dessiné, et les draperies en sont excellentes. En général, il règne beaucoup d'harmonie dans ce tableau, où tout est de grandeur naturelle. Il appartient au gouvernement, ainsi que son *Brutus* dont j'admire surtout un groupe de femmes. Il a fait ce dernier en 1789.

Ces deux beaux ouvrages sont encore en ce moment dans l'atelier de David.

Le *Socrate* du même maître peut être regardé comme une de ses meilleures productions ; c'est un petit tableau exécuté dans une grande manière ; il n'a que six pieds et demi de largeur sur quatre de hauteur, et les figures sont de deux pieds et demi.

Voici le sujet : *Socrate* est sur son lit ; on lui apporte la coupe remplie de ciguë. Platon, qui est assis près de son lit, est un chef-d'œuvre : la tête est d'une belle expression, ce qu'on regarde comme manqué dans plusieurs des autres têtes. Les figures sont parfaites du côté du dessin ; en général, ce tableau est très-bien composé.

Il est à remarquer souvent que la manière dont on censure un ouvrage est un éloge. J'ai entendu dire à plusieurs personnes que les figures ressemblaient trop à l'antique ; et elles fondaient leurs reproches sur ce que David soignait trop son dessin. Mais ne sait-on pas que le dessin est ce qui constitue la principale beauté de l'antique ? Ce tableau, qui est très-harmonieux, appartient à M^me. *Trudain.*

David a fait exposer chez lui, depuis

quelque tems, son tableau des *Sabines*, qu'on ne voit qu'en payant. Cette production, qui est sa dernière, a été exécutée en l'an cinq. C'est un des plus grands tableaux modernes. Il a vingt-un pieds de longueur sur quinze de hauteur. La critique en a rendu compte d'une manière un peu trop sévère; mais comme il est exposé publiquement, je ne craindrai pas de t'en entretenir avec une sorte de liberté.

Romulus, après avoir invité les Sabins à un sacrifice solemnel, avait profité comme on sait de cette circonstance pour enlever un grand nombre de leurs femmes, ce qui était violer ouvertement le droit de l'hospitalité. David a choisi pour sujet de son tableau, le moment où Tatius, roi des Sabins, cherche à se venger des torts faits à sa nation.

Rome est surprise; les Sabins couvrent déja les remparts du Capitole. Les Romains s'arment à la hâte, et marchent contre l'ennemi. Les hostilités sont sur le point de commencer. Romulus et Tatius sont à la tête des combattans; pour le reste, laissons parler David.

« Mais que ne peuvent à-la-fois l'amour conjugal et l'amour maternel ! Tout-à-coup les Sabines, enlevées par les Romains, accourent sur le champ de bataille tout échevelées, portant leurs petits enfans nuds sur leur sein à travers les monceaux de morts et les chevaux animés au combat. Elles appellent à grands cris leurs pères, leurs frères, leurs époux, s'adressant tantôt aux Romains, tantôt aux Sabins, en leur donnant les plus doux noms qui soient parmi les hommes. Les combattans émus de pitié, leur font place. Hersilie, l'une d'elles, femme de Romulus, dont elle avait eu des enfans, s'avance entre les deux chefs ; elle s'écrie : « Sabins ! que venez-
» vous faire sous les murs de Rome ? ce ne
» sont point des filles que vous voulez rendre
» à leurs parens, ni des ravisseurs que vous
» voulez punir ; il fallait nous tirer de leurs
» mains, lorsque nous leur étions encore
» étrangères ; mais maintenant que nous
» sommes liées à eux par les chaînes les
» plus sacrées, vous venez enlever des
» femmes à leurs époux, et des mères à
» leurs enfans ! Le secours que vous **voulez**

» nous donner à présent nous est mille fois
» plus douloureux que l'abandon où vous
» nous laissâtes lorsque nous fûmes enle-
» vées. Si vous faisiez la guerre pour quel-
» que cause qui ne fût pas la nôtre, en-
» core aurions-nous des droits à votre pitié,
» puisque c'est par nous que vous avez été
» faits aïeux, beaux-pères, beaux-frères
» et alliés de ceux que vous combattez.
» Mais si cette guerre n'a été entreprise
» que pour nous, nous vous supplions de
» nous rendre parmi vous nos pères et nos
» frères, sans nous priver, parmi les Ro-
» mains, de nos maris et de nos petits-en-
» fans. » Ces paroles d'Hersilie, accom-
pagnées de ses larmes, retentissent dans tous
les cœurs. Parmi les femmes qui l'accompa-
gnent, les unes mettent leurs enfans aux
pieds des soldats, qui laissent tomber de
leurs mains leurs épées sanglantes ; d'autres
lèvent en l'air leurs nourrissons, et les
opposent comme des boucliers aux forêts
de piques, qui se baissent à leur aspect.
Romulus suspend le javelot, qu'il est prêt à
lancer contre Tatius. Le général de la ca-
valerie remet son épée dans le fourreau.

Des soldats élèvent leurs casques en signe de paix. Les sentimens de l'amour conjugal, paternel et fraternel se propagent de rang en rang dans les deux armées. Bientôt les Romains et les Sabins s'embrassent, et ne forment plus qu'un peuple (1). »

Il y a de grandes beautés dans ce tableau, quand on l'examine dans ses détails. La figure de Tatius est une belle académie : sa tête exprime bien la fureur dont il est animé. La femme qui suspend en l'air un petit enfant, est admirable. On remarque également un groupe d'enfans, parmi lesquels on en distingue un tout-à-fait en face : il semble sortir de toile. Les armes, les chevaux, les Romains et les femmes qui accourent, présentent à droite une belle masse. Quant à Hersilie, sa position n'est pas des plus heureuses : le ton est trop blanc, la figure est maigre. Beaucoup d'autres parties de ce tableau gagnent à être considérées souvent, mais je ne crois pas qu'il en soit de même d'Hersilie : elle a été effacée plusieurs fois, et je suis porté à croire que cette figure a été mieux qu'elle

(1) Voyez Plutarque, vie de Romulus.

n'est actuellement. On trouve, en général, que les cheveux ne sont pas naturels. Le bouclier de Romulus joue un trop grand rôle ; il couvre presque tout le dos du héros, dont le reste présente une si belle académie. David aurait eu plus d'occasion de faire briller son talent, en nous laissant apercevoir le dos en entier. Je n'ai rien à dire contre la nudité en général, mais je ne crois pas qu'il y ait d'exemple qu'on ait jamais représenté, dans un tableau, le chef d'une armée nud, tandis que les autres sont habillés. On ne trouve pas assez d'ensemble dans la composition. On y cherche vainement le désordre qui doit accompagner une bataille. Quant à la manière de faire, elle ne laisse rien à desirer : le pinceau est hardi ; mais, quant au dessin, je ne puis rien ajouter à ce qu'en a dit Landon.

« Le dessin des figures est vrai ; non de cette vérité triviale qui caractérise tant d'ouvrages médiocres, mais de cette vérité noble qui résulte d'un bon choix, et rend aux différens contours leur forme primitive. On peut ajouter qu'il a le grandiose de l'antique, et non de ces formes de convention, fruit

d'une mémoire superficielle, ou d'une imagination gigantesque. »

Quant au coloris du tableau, l'œil n'en est pas flatté au premier abord, mais il gagne lorsqu'on l'a regardé quelque tems. Cependant, il y a des endroits qui sont parfaits; et je ne doute pas que le tems, qui influe presque toujours sur différentes couleurs, n'apporte des changemens heureux dans les autres parties. On a placé en face du tableau une glace dans laquelle il produit un grand effet.

Son tableau de réception, fait en 1782, se trouve dans le salon où l'on adjuge le prix aux artistes. Le sujet est *Andromaque* qui pleure son mari.

Les Amours de Páris et d'Hélène, dont les figures sont d'environ deux pieds, a été composé en 1788. Il se trouve en ce moment chez le ministre de l'intérieur.

Je connais une charmante esquisse dessinée des *Sabines* de David, qu'il a lavée un peu. Toutes les personnes y sont habillées. Il y a fait en outre de grands changemens. Cette esquisse se trouve aujourd'hui entre les mains du sculpteur *Espercieux*.

Chenard possède un dessin de David, représentant *Homère* qui déclame ses vers devant les Grecs.

Le Bélisaire, comme je l'ai déja observé, est très-bien gravé par *Morel*, et pour preuve David y a apposé son cachet ; on prétend même qu'il se vend déja en Allemagne, à un prix qui surpasse de beaucoup celui de la souscription. Le même graveur est sur le point d'entreprendre *les Horaces*, *le Brutus* et *les Sabines*. Il serait à desirer qu'il s'occupât aussi du *Socrate*, qui n'est pas très-bien gravé par *Massard* le père.

Les Amours de Páris et d'Hélène sont encore très-mal gravés par *Vidal*.

David a fait beaucoup d'élèves, et il en reçoit tous les jours. Jamais il ne s'en est formé autant à l'école d'aucun maître. Des jeunes gens se présentent des divers pays de l'Europe pour travailler sous lui. Il les traite tous comme ses propres enfans; il conserve même cette affection à ceux en qui il reconnaît d'heureuses dispositions, longtems après qu'ils sont sortis de chez lui. Il va jusqu'à se transporter chez eux, et corriger leurs dessins, mais il est bien dédommagé de ses peines par

par le zèle qu'ils mettent à répondre à ses soins.

Il est des jeunes gens qui se disent élèves de David, pour avoir travaillé un où deux mois sous lui, comme si ce titre pouvait faire passer sur tout; mais s'ils ont réellement du talent, n'est-ce pas le comble de l'ingratitude que de ne pas en réserver l'honneur à celui qui les a guidés plusieurs années dans leurs études? Au surplus, je pense que l'ouvrage seul doit parler pour l'artiste.

Vien, le maître de David, est le restaurateur de l'école moderne : il a eu à vaincre les obstacles que rencontrent toujours ceux qui veulent renverser un système adopté jusqu'alors par tout le monde.

Il y a quelques mois que David et ses élèves donnèrent à leur respectable maître une fête dans laquelle Ducis, entr'autres, lut une excellente épître. Le gouvernement a cru devoir reconnaître le mérite du Nestor de la peinture, en le nommant sénateur.

Il existe à Versailles plusieurs tableaux de ce maître : celui qui m'a fait le plus de plaisir, est *un Hermite endormi*, tenant à la main un violon. Le paysage du fond est bien rendu.

G

Tout est largement peint et bien dessiné ; les mains sont belles. Ce tableau, qui est d'un ton vrai et vigoureux, a été fait à Rome à l'époque du Carnaval. Il a environ six pieds de hauteur sur trois de largeur.

Je t'entretiendrai dans ma première lettre de *Drouais*, élève de David, que la mort a ravi aux arts il y a déja quelques années ; je te parlerai également de différentes expositions, et d'une vente de tableaux qui a lieu en ce moment.

<div style="text-align:right">Salut et amitié.</div>

Nota. David, depuis que j'ai écrit cette lettre, a fini un ouvrage que je regarde comme une de ses meilleures productions. Il avait un grand sujet devant lui ; il l'a traité d'une manière digne de son pinceau. C'est *Bonaparte* au moment où il va passer le mont S.-Bernard. Ce tableau, qui présente un grand trait de l'histoire de ce héros, est d'une composition aussi simple que belle. Bonaparte est peint en grandeur naturelle, se disposant à monter un superbe cheval, qui semble avoir été tiré des meilleures

races arabes. De la main droite il indique à l'armée l'endroit où elle doit aller trouver la gloire. Le fond de ce tableau est très-beau. Le peintre a pris le moment où la neige fond. On voit en demi-teinte les artilleurs qui s'occupent à placer les canons dans des troncs d'arbres, afin de les rendre plus transportables.

Au bas du tableau sont placées trois différentes pierres, sur lesquelles sont gravés les noms des trois héros qui ont franchi le S.-Bernard. Annibal est à peine lisible, effet produit par le tems, qui détruit tout. Le nom de Charlemagne est plus lisible; quant à celui de Bonaparte, tel que la plus belle rose du printems, il paraît dans toute sa fraîcheur. Comme le cheval est bien dessiné! que de difficultés le peintre a eues à vaincre pour rendre les jambes du devant étendues! comme le flanc est bien exécuté! le harnois semble sortir du cheval. David a fait des études séparées pour son cheval; et en cela il a eu raison, car il est difficile de retenir longtems cet animal dans une semblable position. La belle manière dont David a exécuté son cheval, vient à l'appui de l'opinion de Vernet,

qui pense qu'il ne faut que des études séparées pour bien saisir le cheval.

Il règne un coup de vent dans le tableau, qui est observé dans tous les points. La cuisse, le genou et la jambe avec laquelle Bonaparte pique son cheval, peuvent être regardés comme un chef-d'œuvre ; la tête est traitée d'une manière historique. On aperçoit trois différentes couleurs jaunes, sans que l'œil en soit choqué ; la culotte de peau, les gants, et le grand manteau dont il est couvert pour résister aux injures du tems, sont bien rendus. On ne peut se lasser surtout d'admirer la draperie du manteau. L'exécution et le coloris sont excellens dans ce tableau, qu'il a fini en quatre mois de tems, et pour ainsi dire du premier coup.

Il est facile de remarquer, dans cette production, la satisfaction qu'a éprouvé l'auteur en y travaillant.

LETTRE VIII.

Paris, le 15 ventôse an 9.

Je vais jeter quelques fleurs sur la tombe du premier élève de David, dont les ouvrages font époque. La mort l'enleva aux arts au printems de son âge, car il n'avait alors que vingt-quatre ans. Son maître ne parle jamais de cet intéressant jeune homme, dont il porte toujours le portrait sur lui, qu'avec l'expression de la douleur. Le tableau qui valut le prix à *Drouais* est *la Cananéene aux pieds du Christ*. Cet ouvrage qui, dans le tems, excita l'admiration publique, et qui se trouve aujourd'hui à Versailles, lui mérita l'honneur bien rare d'être couronné par ses camarades, qui le portèrent en triomphe dans les rues. Drouais se rendit à Rome, donnant de lui les plus grandes espérances. Il y séjourna depuis le milieu de l'année 1784 jusqu'en 1787 où il mourut. Pendant les premiers mois

de son séjour dans cette ville célèbre, il s'occupa d'une figure académique, à laquelle il donna une attitude couchée. L'année suivante il commença et finit ce tableau, qui l'a placé au rang des quatre ou cinq artistes qui depuis cinq ans ont fait le plus d'honneur à l'art de la peinture en France. Cette production, qu'il a fait paraître dans un âge où on ne peut attendre de pareils succès, aurait suffi pour établir la réputation d'un artiste d'un âge beaucoup plus avancé.

Le sujet de ce tableau est *Marius* adressant à un Cimbre, au moment où il s'approche de lui, ces paroles mémorables : Ose-tu bien frapper Marius ? L'énergie avec laquelle Marius prononce ces mots, en déployant un bras on ne peut pas mieux dessiné, épouvante tellement le Cimbre, que ce dernier en est effrayé et laisse tomber son sabre. De l'autre main il saisit sa toge dont il se cache le visage. Marius est assis, mais sa toge le couvre tellement, qu'on n'aperçoit que la partie supérieure de son corps. Le peintre, en faisant la draperie, a su parfaitement concilier la nudité avec ce qui convient à la décence. Le casque du héros est

sur une table placée derrière lui. Comme cette tête exprime bien l'indignation! quelle académie et quelle noblesse dans la figure du Cimbre! que la draperie en est heureuse! Les cheveux de Marius ne semblent pas approcher autant de la nature que ceux du Cimbre. Le fond obscur que l'artiste a donné à son tableau en fait bien ressortir le devant. En général, tout est harmonieux dans ce tableau, qui a seize pieds et demi de largeur sur neuf pieds et demi de hauteur. Il le travailla pendant les années 1785 et 1786, n'ayant pas encore vingt-trois ans. Il fit son *Philoctète* en 1786 et 1787, et copia, en outre, différens tableaux pour le roi. On trouve encore chez sa mère une esquisse à l'encre de la Chine, représentant le départ des Gracques. La mort ravit à la France ce grand artiste, au moment où il avait commencé à tracer ce tableau avec la craie sur la toile. Drouais n'est plus, mais il vit et vivra toujours dans son *Marius*.

Tous ses derniers ouvrages se trouvent chez sa mère, qui ne cesse de pleurer la perte d'un fils qu'elle chérissait.

Ses camarades lui ont érigé un petit mo-

nument dans l'église de Sainte-Marie, à Rome. Ce fut son ami *Michallon* qui se chargea de l'exécuter. Le bas-relief de ce monument représente la Sculpture et l'Architecture qui s'empressent à l'envi de tracer le nom de celui dont les rares talens avaient tant de fois excité leur admiration. Au dessus de ce bas-relief se trouve le portrait de Drouais. *Lenoir* en a placé le plâtre dans la collection des monumens français.

David a imité l'exemple de ces artistes, en consacrant aussi de son côté un monument à la mémoire de son jeune élève. Il est facile de voir que l'amitié seule en a conçu le dessin, car les arbres qui l'ombragent permettent à peine de l'apercevoir. Sur un petit obélisque est placé un marbre noir, portant cette inscription : *Aux mânes de Germain Drouais.* Derrière est une petite urne de plomb remplie de lettres que cet intéressant jeune homme adressait à celui qui avait tant contribué à perfectionner son talent. Dans le haut, on distingue un morceau d'antique exprimant la douleur. David, en m'observant qu'il l'avait placé dans cet endroit pour représenter la Pein-

ture, ajoutait : « J'ai conservé ces lettres, afin qu'elles pussent servir un jour de leçon aux jeunes artistes, et leur montrer combien Drouais se croyait encore éloigné de la perfection, tant l'art de la peinture présente de difficultés. »

Vers le même tems où l'exposition du salon a eu lieu, la société des Amis des Arts a exposé les tableaux qui lui appartenaient. Ce sont tous ouvrages des artistes vivans. Cette société a été d'un grand secours aux Beaux-Arts, au moment où ils semblaient abandonnés.

Je vais t'entretenir des circonstances qui ont donné naissance à cet établissement dont le plan m'a paru si beau, qu'il serait à desirer que ma patrie en adoptât un semblable. Ce fut *Charles Dewailly*, architecte célèbre, qui, voulant rapprocher les amateurs des artistes, en conçut l'idée.

Cette société, qui s'est formée en 1789, est composée de deux cents membres, entre lesquels se répartissent mille actions de 69 francs chacune, à raison de cinq actions par membre, qui est tenu d'en conserver au moins deux.

Une partie de l'argent que ces actions produisent, est employée à une gravure; le surplus est destiné à des acquisitions dans les différentes parties des Beaux-Arts. Chacun des actionnaires reçoit un nombre d'exemplaires proportionné aux actions qu'il a. Dès qu'on a pu rassembler assez de productions de l'art pour former la chance d'un lot sur chaque dix actions, le tirage s'en fait.

Depuis dix ans que cette société est établie, les quatre différens tirages qui ont lieu, ont produit aux artistes vivans plus de 180,000 francs, et a répandu, dans les cabinets des amateurs, plus de quarante mille gravures et plus de trois cent soixante autres productions des arts.

Cette société se réunit au Louvre. Si tu desires souscrire, tu peux t'adresser au Cit. *Lebarbier* l'aîné, qui y demeure.

Parmi les tableaux qui ont été exposés, on remarque surtout *un Vieillard* jouant de la vielle devant des enfans qui l'écoutent, par *Leroy*. La tête a beaucoup d'expression; les enfans sont peints avec beaucoup de naturel; le coloris est assez bon

On prétend que ce tableau est le meilleur ouvrage de ce maître. (1)

Deux petits tableaux représentant, l'un, *l'Amour* raccommodant deux amans brouillés; l'autre, *le Moment difficile*, par *C. Guérin*, auteur du fameux tableau de *Marcus Sextus*, dont la composition et l'exécution sont fort bonnes, seront bientôt gravés par *Darcis*.

Un dessin à l'encre de la Chine, représentant les Cascades de Tivoli, par *Baltard*.

On y voit en outre plusieurs petits tableaux de différens maîtres qui jouissent d'une certaine réputation.

On a ouvert le Salon de l'Antique. Parmi les chef-d'œuvres qu'il renferme, l'*Apollon du Belvedère* seul a surpassé mon attente; les plâtres excellens que j'ai vus à Dresde m'avaient bien donné une idée de la plupart des

(1) Ce tableau orne aujourd'hui le salon du consul Lebrun.

statues qui sont dans ce salon; mais j'avoue que je n'aurais pas pu en prendre une bien juste des traits sublimes de l'*Apollon*, si je n'avais pas vu de près l'original.

On a ouvert un concours pour les colonnes départementales qui doivent être érigées à la mémoire des braves guerriers qui ont péri dans les combats. L'exposition a eu lieu dans le grand salon du Louvre, destiné aux séances publiques de l'institut. On comptait plus de quatre cents projets, mais on n'en a remarqué qu'un très-petit nombre où l'idée du programme ait été saisie. Il eût suffi de rappeler sur chaque colonne le trait qui fait le plus d'honneur au département, sans nous donner la liste de tous ceux qui se sont distingués aux armées. Quant à moi, j'avoue que la patience m'échappe toutes les fois qu'il s'agit de parcourir une telle série de noms. Pour les dessins, ils sont, en général, si mauvais, que je serais tenté de croire que la plupart des maçons de la République y ont concouru. Ils ont peut-être cru que rien n'était plus facile à faire qu'une colonne, sans songer que plus les règles sont simples,

plus il faut de connaissances pour les varier d'une manière convenable.

Sur les cent quatre colonnes qui doivent être placées dans la République, je doute qu'on en trouve dix à douze qui soient dignes de l'exécution, en supposant qu'on exige des monumens qui fassent honneur aux sculpteurs vivans. En général, on est forcé de convenir que la sculpture n'a pas fait en France autant de progrès que la peinture, et cela n'est pas étonnant : cet art n'a pas d'autres moyens pour se perfectionner que l'exécution en grand, et l'on sait combien elle entraîne de dépense.

Vernet et *Isabey* ont travaillé ensemble à un dessin qui est un des plus considérables qui aient été exécutés depuis peu. Ce dessin, qui a cinq pieds de longueur sur quatre de largeur, représente la grande parade qui a lieu le quintidi de chaque décade dans la principale cour des Tuileries, en présence du premier consul. On distingue plus de trente personnages dont la plupart sont à cheval. *Bonaparte* qui se trouve placé au milieu d'eux, est d'une ressemblance parfaite. L'architecture, ainsi que les têtes sont

d'Isabey. Cette partie ne laisse rien à desirer. Le reste est de Vernet : les chevaux ont beaucoup de mouvement; on admire surtout, sur le devant, ceux de plusieurs généraux. Ce superbe dessin, qu'on voit en payant, a été exécuté au lavis et au crayon. Les blancs sont faits au pinceau. Le public voit également, en payant, un grand tableau de la bataille de *Maringo* par *Adolphe Rochn* : il a dix-huit pieds de longueur sur douze de hauteur. Ce tableau qui a beaucoup de mouvement, a été exécuté dans quarante jours; aussi s'en aperçoit-on. Il est à craindre qu'un jeune homme, en travaillant avec autant de précipitation, n'arrête la marche de son génie; car il ne peut pas donner à ses ouvrages toute la précision convenable. Le paysage qui se trouve dans ce tableau est de *Gadbois*.

Le gouvernement vient d'accorder un prix d'encouragement aux artistes qui ont exposé les meilleures productions au salon. Une somme de 40,000 fr. qui se trouve destinée à cet objet, est partagée entre ceux dont les ouvrages ont été jugés dignes de le mériter. Les sommes accordées sont de 1,000

à 6,000 fr. Les prix ont été accordés aux artistes dont je t'ai déja entretenu, tels que *Hennequin, Meynier, Broc, Berthou*, madame *Chaudet, Vanloo, Roland, Gois, Morel, Geauffroy*, etc.

Gérard est un des élèves qui font le plus d'honneur à David; c'est un peintre doué d'un génie rare. Il existe une telle diversité dans sa manière de faire, qu'en examinant au premier abord ses ouvrages, on est embarrassé de savoir à quelle école ou à quel artiste on doit les attribuer. J'ai vu de lui un petit tableau qu'il a composé à l'âge de quatorze ans. Le sujet est *une Peste*. On y voit régner par-tout le ton qui convient au sujet. Il est étonnant d'avoir composé et dessiné à cet âge un ouvrage qui porte avec lui le caractère de celui d'un grand maître. Il se trouve aujourd'hui entre les mains du cit. Chenard.

Je dois te citer à cet égard une anecdote qui pourra t'intéresser. Son premier maître, *Brénet*, qui prétendait que le génie ne pouvait se développer qu'à un certain âge, et que jusques-là on ne devait pas prendre le pinceau, avait refusé des

couleurs au jeune Gérard. Comme le génie ne peut pas rester captif, le jeune homme trouva le moyen de peindre secrètement le tableau en question, à la faveur d'une boîte de couleurs qu'un de ses amis lui avait procurée. Brénet ne tarda pas à en être instruit. Irrité de la désobéissance de son élève, il va le trouver au moment qu'il s'y attendait le moins (il était alors dans un grenier où il avait pratiqué un petit atelier), et l'accable de reproches, en lui disant qu'il ne serait jamais qu'un sujet médiocre.

Voilà où nous conduisent ordinairement les préjugés; ils nous rendent souvent injustes. Son *Bélisaire*, qu'il a composé, étant encore fort jeune, lui valut le titre de peintre d'histoire. C'est un des beaux tableaux de l'école française. Bélisaire porte sur le dos son jeune guide, qu'un serpent a piqué. Le reptile, qui est mort, est entrelacé autour de la jambe du jeune homme. Bélisaire tient un bâton à la main. Le fond du tableau représente un Soleil couchant. Le peintre a saisi le moment de la journée où le spectacle de la nature nous invite le plus aux réflexions. En bas sont des montagnes et de la verdure. On
dit

dit qu'il a étudié dans la vallée de Montmorency le soleil couchant, dont l'effet est on ne peut pas plus vrai. Comme l'inquiétude est bien peinte sur la physionomie de Bélisaire! il repose à peine sur son bâton. Comme le sentiment est bien exprimé dans ce tableau! que le ton en est sage! Tout porte à la tristesse. Une dame de ma connaissance qui a accordé à Bélisaire les droits de l'hospitalité, me disait un jour, avec cet accent qui caractérise si bien son sexe : « Si je n'étais
» pas née sensible, Bélisaire aurait remporté
» une victoire sur mon ame. Toutes les fois
» que j'approche de ce tableau, j'éprouve
» une certaine mélancolie; je souffre avec
» le jeune homme, et je sens avec le vieil-
» lard. »

Ce beau morceau a sept pieds sept pouces de hauteur, sur cinq pieds deux pouces de largeur. La satisfaction que le domestique de la maison s'aperçut que je goûtais en admirant cette production, me valut dans la suite, de sa part, le titre d'artiste. Cette méprise me flatta d'autant plus que personne n'a été plus à même que moi d'apprécier ceux qui portent ce nom.

Il est à craindre que ce tableau ne soit gâté, car il n'a pas encore reçu le vernis, quoiqu'il soit fini depuis plusieurs années. Il peut y avoir également de l'inconvénient à trop retarder une opération qu'ordinairement on précipite, sans laisser au tableau le tems suffisant pour sécher. M. Meyer, ci-devant ambassadeur de la République batave à Paris, a acheté ce chef-d'œuvre, qui se trouve encore dans l'hôtel que cet ambassadeur habitait. On dit que le propriétaire est dans l'intention de le vendre. Ce serait une belle acquisition à faire par le gouvernement, pour orner la galerie de Versailles, où les plus beaux ouvrages de l'école française moderne devraient faire connaître à l'étranger les progrès des arts en France. Le cit. Chenard a une petite esquisse de *Bélisaire*, qui est assez précieuse.

Le dessin du *Dix Août*, que Gérard a chez lui, est parfaitement bien composé. C'est un des plus beaux de l'école moderne. Il est fâcheux qu'il ne l'ait pas exécuté.

L'*Amour et Psyché* est la dernière production historique sortie de son pinceau. Ce tableau est sans doute très-bon, mais il

n'ajoutera pas à la gloire que son auteur s'est acquise par son Bélisaire. Au surplus, il faut être juste, il est difficile de donner beaucoup de productions qui approchent de ce dernier. *Psyché* est assise sur la verdure. La partie supérieure de son corps est recouverte d'un voile transparent qui se trouve noué sur le bras droit. L'Amour, chargé d'un carquois, vient l'embrasser. Les aîles sont on ne peut pas mieux rendues. On distingue un papillon, symbole de l'inconstance. Le fond du tableau, qui représente un paysage, est délicieux. Quelle expression dans la tête de *Psyché*! quelle perfection dans les bras, ainsi que dans les pieds! quelle vérité dans la carnation! En rendant justice aux beautés qu'on admire dans ce tableau, je suis forcé de convenir également qu'il est des endroits où l'on ne retrouve pas le pinceau de Gérard, mais plutôt celui d'un certain maître de l'école italienne. J'aime mieux voir cet artiste seul : il est assez riche de son propre fonds, pour ne pas être obligé d'emprunter.

Ce tableau, qui a cinq pieds et demi de hauteur, sur quatre de largeur, paraîtra bientôt gravé dans la manière du pointillé,

par *Godefroy*, élève de *Bartolotzi* La composition n'est pas assez vaste pour l'étendue du format qu'il a choisi, la planche devant avoir vingt-huit pouces de hauteur, sur vingt de largeur. Ce tableau appartient au cit. Lebreton, membre du tribunat.

Un grand tableau représentant la famille du cit. *Auguste*, effet de lumière qui vient d'un quinquet. On y voit quatre figures de grandeur naturelle. La tête de l'enfant, qui se trouve placée au milieu, approche de celle de Van-Dyck.

La tête d'*Auguste* est bien finie. On y voit régner par-tout le ton qui convient à cette espèce de peinture, chose, comme l'on sait, extrêmement difficile.

Le portrait en buste de mademoiselle *Brogniard* est un de ceux qui ont le plus contribué à établir la réputation de Gérard. Elle est représentée les bras croisés. L'innocence est parfaitement exprimée sur sa physionomie. Les cheveux sont bien faits; le tout en général est peint avec une grande légèreté.

Le portrait de madame *Barbier*, née *Valbonne*. Elle est représentée assise près

d'une croisée ouverte à demi. Le rideau forme la plus grande partie du fond. On aperçoit un petit paysage vu près de St. Cloud, d'où le tableau tire sa lumière, qui ne fait pour ainsi dire que jouer sur son visage, dont la plus grande partie est dans l'ombre, chose très-difficile à rendre. Le jour se montre à peine dans ses cheveux, qui sont très-naturels. La bouche et le nez sont d'une délicatesse achevée. La draperie est d'une légèreté admirable. En général, ce portrait offre toute l'harmonie qui convient à un tableau.

Le portrait de madame *Régnault*. La manière dont elle s'appuie sur ses mains donne de Gérard la plus haute idée de son talent pour le dessin. La tête, les cheveux, le crêpe noir, à travers lequel on distingue les chairs, ne laissent rien à desirer. Le fond est très-beau. J'entrai un jour dans l'atelier de Gérard, sans songer que j'y trouverais ce beau portrait, dont j'avais entendu parler avec tant d'éloges. Je le vois ; je cherche à rappeler à ma mémoire tous les anciens maîtres, pour savoir à qui je devais l'attribuer. J'allais le donner à Léonard de Vinci, lorsque quelqu'un m'observa qu'il

était de Gérard. Pour te parler vrai, ce tableau est autant fait pour la postérité que pour le tems présent.

Tous les petits dessins de Gérard sont pleins d'imagination. On remarque surtout les gravures faites d'après lui, et destinées à orner les éditions de Didot. Six sont pour le *Daphnis et Chloé*, et seize pour *le beau Racine*.

On va bientôt procéder à la vente d'une grande collection de tableaux qu'on expose ici ordinairement huit jours d'avance. Les amateurs et marchands sont bien impatiens de savoir à quel prix se porteront les principaux tableaux; car c'est la première vente qui ait été annoncée depuis la paix.

Je te ferai part dans la lettre suivante, du résultat de cette vente, qui est une chose extrêmement intéressante pour les beaux-arts en France.

Salut et amitié.

Nota. Gérard va bientôt finir le portrait de madame *Bonaparte*, qui est de grandeur naturelle. Elle est représentée assise sur un

sopha. La manière de faire de cet artiste est si variée dans ce tableau, qu'on sera encore embarrassé de savoir à qui on doit l'attribuer.

LETTRE VIII.

Paris, le 25 ventôse an 9.

Cette lettre sera consacrée toute entière à *Prud'hon* ; c'est le peintre des Grâces ; quelques-uns même l'appellent le Corrège français. Quant à moi, je trouve qu'il réunit soutes ses qualités, et qu'il a su conserver en même tems l'originalité, chose à laquelle je tiens beaucoup.

Le cit. De Lonois, fournisseur qui habite le superbe hôtel St. Julien, rue Cérutti, a fait décorer, par Prud'hon, un salon qui annonce le goût de ce particulier pour les beaux-arts. C'est un chef-d'œuvre de composition et d'exécution. On y voit quatre grandes figures qui représentent *la Richesse*, *les Arts*, *les Plaisirs* et *la Philosophie*. La position des petites figures opposées l'une à l'autre, les bas-reliefs qui sont au dessous, tout correspond de manière qu'on pourrait regarder

cette production comme un poëme en peinture. Je suivrai la marche qu'a adoptée l'artiste, en décrivant ce salon unique dans son genre. Il est fâcheux seulement que les figures soient peintes sur le bois; on sait qu'il est sujet à se fendre.

La Richesse est désignée par une figure qui s'appuie sur une petite table, dont le montant représente *Plutus*. Elle est enveloppée d'un manteau vert. Cette draperie est de la plus grande beauté.

Il est à remarquer que Prud'hon se sert rarement de manequin. On peut à la vérité se dispenser d'y recourir, quand on l'a étudié aussi bien que lui; car alors on donne beaucoup plus de vraisemblance, et la distribution des plis s'en fait d'une manière plus convenable pour saisir le mouvement. Le petit coffre que la Richesse tient est rempli de couronnes d'or, de perles, et de différens autres bijoux. Elle tourne sa tête vers les arts, à qui elle présente une couronne, double récompense du mérite; un génie tient la chaîne d'or, principalement destinée à celui de la peinture. En bas est un génie de la richesse, placé entre deux cornes

d'abondance, remplies de bijoux et d'espèces d'or. D'une main elle tient un sceptre, symbole de l'empire qu'elle exerce, et dont il serait à souhaiter qu'elle fît toujours un digne usage; de l'autre un collier avec lequel elle semble appeler le plaisir. A ses côtés on voit des pavots, symbole de l'ennui qu'on n'éprouve que trop souvent au sein de l'abondance, car nous savons rarement user des dons de la fortune.

Les Arts sont représentés par *Euterpe*, ou la muse lyrique. La tête a toute l'expression qui lui convient. Cette muse pince une lyre; sa tête est couronnée de lauriers. Le génie de la peinture, qui se trouve au dessus, présente un tableau à celui de la richesse. En bas est celui de la poésie, qui médite des vers. Près de lui sont placés un encrier et une plume pour rendre ses idées. Ce génie est entouré des attributs qui ont rapport aux divers genres de poésies; savoir: une lyre pour indiquer la poésie lyrique; des chalumeaux, la poésie pastorale; une couronne de lauriers, la poésie héroïque; un masque, la poésie satyrique, qui travaille ordinairement dans l'obscurité; des bluets

et un papillon, la poésie fugitive ; un pissenlit, l'espoir qui leurre les artistes et les poètes ; une *bursa pastoris*, le symbole de l'indulgence. Plutus ne les récompense pas toujours en proportion de leur mérite ; peut-être les suppose-t-on assez riches pour ne travailler que pour la gloire.

Le Plaisir est représenté par *Vénus*. Comme elle est belle ! que de grâces sont répandues sur toute sa personne ! il faudrait être de marbre pour résister à tant de charmes. La déesse, demi-nue, est aîlée, et couronnée de myrthes en fleurs. Elle présente à la Richesse, qui est assise vis-à-vis d'elle, les plaisirs des sens, désignés sous la forme d'un satyre portant des ailes de papillon. Au dessus, on voit un Amour qui tient la ceinture de sa mère. En bas est un génie représentant le plaisir délicat et sentimental. Rien n'est plus beau que cet enfant ; Raphaël lui-même en eût été satisfait. L'arc est tendu ; la flèche est sur le point d'être lancée. L'amour veut essayer si le cœur du riche est susceptible d'être blessé. A côté sont des fleurs, telles que des lilas, des roses garnies d'épines, symbole des charmes

qui nous entraînent vers le plaisir, et des regrets qui l'accompagnent ordinairement.

La Philosophie est désignée par une femme dont la physionomie porte l'empreinte d'une douce mélancolie. Elle tient de la main droite la statue de la jeunesse, qu'elle pose sur son cœur; de la gauche une tête de mort, comme pour inviter la richesse à la modération. Au dessus, on voit le génie de la raison qui l'éclaire; au dessous, est celui de la philosophie, qui s'appuie sur la nature, indiquée par une ruche, voulant nous montrer par là que, semblable à l'abeille qui tire le nectar des fleurs, elle doit puiser dans la nature les principes de sa douce morale, dont le miel est le symbole. Les lys qui sont à côté d'elle, les plaisirs doux et purs qu'elle procure, la rose garantie des épines par le feuillage qui l'entoure, tout nous apprend que la philosophie, pour goûter les plaisirs, doit écarter ce qui tend à les troubler; la marguerite enfin exprime la simplicité de ses jouissances.

Il y a des bas-reliefs qui imitent le bronze, non-seulement au bas des quatre

figures, mais encore dans tout le reste du salon.

Sous *la Richesse*, on voit deux enfans représentant le commerce, qui étale devant deux autres enfans les richesses terrestres et maritimes. Sur les côtés, dans les soubassemens des pilastres se trouvent, d'un côté la tête de Plutus, et de l'autre, celle de la Fortune, dont la chevelure est agitée par le vent, symbole de l'inconstance.

Sous *les Arts*, on voit le génie de la peinture, qui peint de petites filles d'après le modèle. Un enfant chez qui l'amour des arts commence à se développer, fait ses remarques, tandis qu'un autre broie des couleurs. Dans les pilastres, sur les côtés, on distingue la tête de Mnémosyne, la mère des Muses, et de l'autre, celle d'Apollon.

Sous *le Plaisir*, les plaisirs des sens sont représentés par des génies s'appuyant l'un sur l'autre, étant déja satisfaits. Deux autres qui approchent plus de la volupté délicate et sentimentale, expriment d'autant plus le bonheur, qu'ils n'en sont encore qu'au desir. Un cinquième s'enivre dans la coupe des plaisirs. Sur les côtés, se trouvent les têtes

de l'Amour et de la Folie. On voit sous *la Philosophie*, le génie de la raison, qui unit la Nature à la Sagesse, ces deux divinités ne devant jamais être séparées. A leurs côtés, sont placés les amis de leur culte. Sous les pilastres, sont les têtes de Pan et de Minerve.

Le bas-relief qui est sous la glace placée entre la Richesse et les Arts représente l'union des Arts et du Commerce, désignés, le premier par Mercure, et le dernier par Minerve. Ils sont accompagnés de deux génies, dont l'un compte la recette, et l'autre présente un tableau.

Dans les deux pilastres, entre les portes du jardin, sont les têtes de Mercure et de Bacchus vis-à-vis. Au milieu des glaces, est un bas-relief qui représente les Parques; l'une défile, et l'autre devide tandis que la troisième coupe le fil avec ses ciseaux. Dans les pilastres, on voit la tête du Tems, ainsi que celle de la Vieillesse. Les deux autres bas-reliefs sur les côtés, représentent, l'un deux Pégases qui s'ubreuvent à la fontaine d'Hypocrène, (ils sont conduits par deux génies); et l'autre deux sphinx, sym-

oles des mystères de la nature, qui ne se découvrent qu'à l'aide du feu sacré du génie. On voit aussi des enfans ailés, dont l'un est occupé à des recherches, et l'autre semble avoir fait une découverte. Le peintre a voulu indiquer par là que le tems s'écoule; que la vieillesse arrive, et que tout nous invite à jouir.

Les dessus de portes ne sont pas encore finis; mais l'auteur a eu la complaisance de m'en expliquer les sujets. Ils doivent représenter les quatre parties du jour.

Le Matin (du côté de la *Richesse*) est exprimé par une Vénus à sa toilette, à qui les amours présentent un miroir et des bijoux dont elle se pare pour relever sa beauté.

Le Midi (du côté *des Arts*), par une femme au bain, et deux génies qui font de la musique.

L'Après-midi (du côté de la *Philosophie*), par la lecture, entourée de deux génies, dont l'un s'occupe de sciences, tandis que l'autre ne pense qu'à jouer.

Le Soir (du côté *des Plaisirs*), par une femme endormie. On aperçoit un amour

caché entre ses jambes, tandis que l'autre est sur son sein.

Prud'hon a composé quatre frises pour un autre salon qui se trouve chez le même particulier. Le tems n'ayant pas permis à cet artiste de les exécuter, ce qui est une véritable perte pour les arts, un certain peintre en décorations s'en est chargé, et s'en est en même tems si mal acquitté, qu'à peine reconnaît-on les idées sublimes du compositeur. Un jeune architecte, Bertrand, en possède les dessins ; je les ai vus ; en voilà la description. Ce sont les quatre saisons qu'il nous a représentées, et il a égalé *Thompson*.

Le Printems, saison où l'amour étend son empire également sur les hommes et les animaux. De jeunes filles sont occupées à parer de fleurs la statue de Priape. Un amour s'appuie sur un lion qui, à son approche se dépouille de sa férocité. Un autre le précède en pinçant de la lyre ; un troisième tient des oiseaux attachés à une ficelle, et les fait voler. Un satyre poursuit une nymphe qui, pour l'agacer encore plus, lui jette des fleurs au visage. Un autre se fait porter par un faune, que des amours traitent

tent comme un cheval. Sur un char traîné par Zéphire, on distingue le Printems couronnant l'Amour. Un jeune enfant porte une corbeille de fleurs, tandis que deux jeunes filles s'efforcent de fixer ce dieu volage. Les Grâces dansent à côté de deux amans, qui se jurent fidélité devant l'image de l'Amour. D'autres président à leur union; ils sont suivis de la Fidélité et de la Constance.

L'Été est désigné par des moisonneurs qui coupent le blé, et le mettent en gerbes. On aperçoit trois petits enfans qui sont très-occupés d'un nid d'oiseaux, qu'on vient de leur donner. Age heureux où l'on peut se procurer le bonheur à si peu de frais ! Plus loin, sont des femmes qui apportent des rafraîchissemens à ceux qui travaillent pour l'avenir. Un d'eux, accablé par la chaleur, se saisit de la bouteille, qu'il se dispose à vider d'un seul trait; un de ses camarades, pressé par le même besoin, la lui arrache des mains. Un jeune enfant qui a suivi sa mère, est reconnu par le chien de la maison, qui le caresse pour avoir le pain qu'il tient à la main. La statue de Cérès est sur un piédestal. La déesse tient une

gerbe et une faucille dans les mains. A ses côtés sont deux énormes serpens. Une famille villageoise vient lui offrir les prémices de sa moisson.

Dans un enclos, un jeune homme faisant fouler le blé par des chevaux, tandis qu'un autre rassemble la paille avec son râteau. On y distingue en outre un troisième qui grimpe sur un arbre, pour voir trois femmes qui entrent au bain.

L'Automne est représentée par une femme ivre étendue par terre, qu'un satyre s'efforce de relever. Deux faunes en soutiennent une autre chargée d'embonpoint, tenant une coupe dans laquelle une jeune fille lui verse à boire. Un enfant à cheval sur un bâton, un satyre soutenant une bacchante à demi-ivre, et pressant du raisin au dessus de sa bouche. Ils sont précédés de différens personnages qui les animent par le son de leurs instrumens. Une femme qui tient une outre verse à boire à un satyre ; c'est en vain qu'une autre femme cherche à l'en empêcher ; elle est suivie d'une troisième chargée d'un panier de raisin. Vient ensuite Bacchus, assis sur un char traîné par deux

tigres, et poussé par des enfans. L'Amour, ce petit dieu malin, soutient sa coupe, et est appuyé sur la Lubricité. Un enfant conduit une chèvre. Deux femmes courent après ce char. Un satyre embrasse une bacchante ; survient un autre qui veut l'en empêcher ; mais lui-même bientôt est obligé de céder à un troisième qui le rencontre. Silène ne quitte pas la cuve ; près de lui est une table couverte de rafraîchissemens. Une jeune fille apporte des fruits. Un faune s'empare d'un vase rempli de vin, qu'il vide en un instant. On remarque aussi plusieurs vendangeurs qui déchargent du raisin dans la cuve. Cette composition est terminée par une jeune fille tirant du vin pour le goûter ; elle est entourée de plusieurs enfans.

L'Hiver est représenté par deux personnes revenant de la chasse. Un jeune homme ramène les chiens. Quatre petits garçons et deux jeunes filles jouent à la main-chaude. On voit une table garnie de différens mêts, autour de laquelle sont des convives servis par des femmes. Le milieu de cette table est décoré de la statue de Momus, dieu des festins, et de celle de

l'Amour. On aperçoit également une femme chargée d'une outre, remplissant un vase ; une jeune fille jouant du haut-bois, au son duquel dansent deux jeunes gens, tandis que deux autres s'embrassent. Deux autres femmes travaillent auprès du feu. Un jeune homme s'entretient avec elles, tandis qu'un jeune enfant se chauffe.

Le plus beau tableau de Prud'hon se trouve à Versailles, dans la galerie des maîtres vivans. Le sujet est *la Sagesse*, sous la figure de Minerve, qui ramène sur la terre la Vérité, représentée par une jeune fille baissant les yeux. Cette figure est d'une grande beauté. Le bras et sa main droite qu'elle tient élevés, sont parfaitement dessinés. La tête a beaucoup de noblesse. La Vérité regarde où elle doit descendre. La couleur des chairs est belle. On voit bien que ce peintre, qui travaille presque toujours d'imagination, a beaucoup aussi étudié la nature ; sans cela, il lui eût été impossible d'en approcher autant. Il serait à desirer seulement qu'il l'étudiât encore davantage. La tête de Minerve est très-expressive, mais la figure semble un peu

lourde, ce qui vient peut-être de la draperie. Il faut convenir qu'il est difficile qu'une figure ne perde pas étant placée à côté d'une aussi belle que celle de la Vérité. Tout est harmonieux dans ce tableau, dont le fond est charmant ; c'est un des premiers de l'école moderne. L'esquisse peinte, qui se trouve aujourd'hui entre les mains de l'architecte *Bruné*, est belle.

Le goût et la perfection caractérisent en général les productions de Prud'hon. Ses esquisses sont très-recherchées ; aussi ne lui restent-elles presque jamais. Elles sont ordinairement faites au crayon noir, avec un peu de blanc, dont il sait tirer le plus grand parti, même dans les dessins finis. Il commence d'abord par barbouiller son papier, qu'il efface, jusqu'à ce qu'il ait fait sortir son idéal. Ce dessin qu'il a fait pour moi est tellement soigné, que je ne crois pas qu'il en existe qui lui soient supérieurs.

Il faut que tu saches pourquoi il a fait pour moi ce dessin. Desirant développer quelques idées sur la paix, je pris la plume. Je ne fus pas peu surpris, en relisant ce que je venais d'écrire, de voir que j'avais composé un dessin.

Le lendemain, je me rendis chez Prud'hon; en lui communiquant mon projet. Voici le sujet de ce dessin.

Bonaparte, premier Consul de la République, est assis sur un char de triomphe; la Victoire et la Paix sont à ses côtés. Les Muses l'accompagnent pour célébrer sa gloire. Les Arts, qui lui doivent les productions de l'Italie, le suivent. Devant lui dansent les Jeux, les Ris et les Plaisirs entourant un de leurs frères qui porte la branche d'olivier, si longtems desirée.

Ce dessin, dont le plan est très-régulier, présente plus de trente figures. Tout ce qu'on peut attendre d'un ouvrage de ce genre, a été observé par le dessinateur. Il a su donner à chaque tête l'expression qui lui convient. Les figures en demi-teinte sont charmantes. La Peinture est représentée d'une manière convenable. L'Architecture, la Sculpture et les Sciences mathématiques viennent après elle. La Paix tient des fleurs et des fruits; la Victoire a une palme à la main. A côté d'elles marchent les Muses, dont l'une, qui tourne le dos, se fait remarquer par la beauté de sa figure et de sa

draperie. On en remarque également une autre qui pince de la guittare, et dont on distingue la main à travers les cordes de l'instrument. Les Ris et les Plaisirs sont figurés par des enfans. Les deux Muses en demi-teinte, qui sont devant les chevaux, ont beaucoup d'expression (1).

Prud'hon a peint depuis peu un plafond dans le salon du Laocoon, au musée des antiques. C'est une allégorie de l'art du dessin, représentée par un groupe de deux enfans. On en aperçoit divers attributs. La composition en est gracieuse, et l'exécution parfaite, ce qui n'est pas une chose facile dans ce genre; car le peintre, en peignant le haut du plafond, doit en même tems songer à l'effet qu'il doit produire au bas.

Cet artiste s'est chargé en outre d'exécuter trois plafonds dans un autre salon du même musée. Je desirerais bien les décrire, mais je ne le puis, parce qu'ils ne sont pas encore exécutés.

Prud'hon met tant d'originalité, même

(1) C'est la gravure de ce dessin qui se trouve en tête de mon ouvrage.

dans les plus petits détails, qu'il est presqu'impossible de le copier. Cette originalité, qui se fait remarquer dans les ouvrages qu'il a faits il y a plus de vingt ans, vient de ce qu'il n'a jamais copié. Il a séjourné longtems en Italie; mais il s'y est livré peu à l'étude; il n'a fait que quelques croquis. Je lui demandais un jour, quel était l'objet de ses études dans ce pays. « Je m'occupais à regarder et à admirer les chef-d'œuvres, » me répondit-il. Je crois bien que cette manière d'étudier était la plus convenable à Prud'hon; mais je ne la conseillerais pas à tous les artistes, parce qu'il en est peu qui soient doués de son génie et de sa mémoire. Il a dernièrement exécuté, avec la grâce qui lui est ordinaire, les quatre Saisons, qui doivent décorer un appartement. Il dessine la toute petite figure avec la même exactitude que la grande. Il en a fait plusieurs pour la préfecture, qui sont parfaitement gravées, par *Roger*. On a encore, d'après ses dessins, trois gravures qui ornent le *Daphnis et Chloé* de Didot. Le dessin du frontispice des œuvres de *Racine* (chef-d'œuvre sorti des presses du même impri-

meur), ainsi que les quatre exécutés pour les œuvres de *Gentil Bernard*, sont également de Prud'hon, qui lui-même a gravé celui qui représente *Phrosine* et *Melidor*.

Didot a vendu, pour le compte de la Russie, ces quatre derniers dessins, qu'on place au rang des plus belles productions de cet artiste. Le goût et la facilité qui caractérisent son pinceau, font espérer de voir un jour Prud'hon sur la liste des peintres qui honorent le plus l'école française. Je me suis étendu un peu longuement sur ses ouvrages, mais je suis assuré d'avance de trouver excuse auprès des grâces.

On vient de faire la vente des tableaux de *Claude Tolozan* : les chef-d'œuvres de l'école flamande qui s'y trouvaient, parlent en faveur du goût épuré du propriétaire. Parmi cent cinquante-huit tableaux qui forment cette précieuse collection, on en compte quatre-vingts du premier ordre.

Albert Cuyp, *Berghem*, *Jean Both*, *Backhuitzen*, *Gérard Dow*, *Lairesse*, six tableaux d'*Ostade* ; *Paul Potter*, *Ruysdael*, *Rembrandt*, *Teniers*, *Schalken*, quatre *Adrien Van de Velde* ; neuf *Wou-*

erman, sept *Vernet*. Toute la collection s'est vendue 336,000 fr. On dit que tous les objets ont été payés aussi cher qu'avant la révolution.

Je ne t'entretiendrai d'abord que de deux tableaux marquans, dont l'un a passé chez l'étranger; quant aux autres, je t'en parlerai lorsqu'il sera question des collections où ils se trouvent.

Un petit *Paul Potter*, peint sur bois, haut de quatorze pouces et demi, sur dix-huit de largeur, a été l'objet qui s'est le mieux vendu; ce tableau, qui faisait partie de la collection de *Van-Sling-Elland*, à Dort, à été porté à 27,000 fr. Il a été acheté par un Hollandais. C'est un point de vue d'un passage de la Hollande. On voit sur le devant des vaches et des moutons; en arrière, des prairies bordées par des arbres dont l'ombrage reflet d'une manière admirable. L'effet du soleil est rendu avec une vérité qui semble le disputer à la nature. L'autre tableau est un petit *Rembrandt*, haut de vingt-quatre pouces, sur vingt de largeur, représentant l'adoration des bergers, composition capitale de plus de douze

figures. Rembrandt a porté dans ce tableau la magie des couleurs au dernier degré. Je puis en parler, car je connais son superbe tableau qui est placé dans une des salles de l'hôtel-de-ville d'Amsterdam, ainsi que celui qui décore l'amphitéâtre d'anatomie de la même ville, ouvrage le plus marquant que j'aie vu de ce maître.

Le catalogue de cette riche collection a été si bien rédigé par les citoyens *Paillet* et *Delaroche*, qu'il mérite une place dans la bibliothèque des amateurs.

Le sort de la peinture est enfin décidé en France. Chez une nation aussi éclairée, le goût des arts ne pouvait être éloigné que momentanément.

LETTRE IX.

Paris, le 12 germinal an 9.

TAILLASSON, très-bon compositeur, est un élève de Vien. L'expression dans ses têtes est toujours juste; il dessine correctement, mais son pinceau n'est peut-être pas toujours assez hardi. C'est un très-savant peintre, qui écrit parfaitement bien sur son art, même très-poétiquement, ce qui n'étonne pas, d'après les vers que l'on a vu paraître de lui. Son poëme ayant pour titre, *le Danger des règles dans les Arts*, n'est pas sans mérite; pour son élégie *sur la Nuit*, elle semble faite pour attendrir l'ame la moins sensible.

Taillasson, dans les observations qu'il se propose de donner sur les grands peintres anciens, doit fixer le caractère distinctif des talens de chacun d'eux. Plusieurs de ses observations ont paru dans le journal des Arts, ce qui fait vivement desirer que l'auteur nous donne la suite. Il serait même à propos qu'il réunît dans un seul ouvrage

ces intéressantes recherches, afin de servir de guide, tant aux artistes qu'aux amateurs, et de les préserver de l'oubli auquel sont trop souvent exposés les articles insérés dans les journaux.

Taillasson a déja parlé des peintres suivans (1) :

Le Guide.
Annibal Carrache.
Dominiquin.
Corrège.
Claude Lorrain.
Paul Potter.
Lebrun.
Lesueur.
Raphaël.
Rembrandt.
Jules Romain.

Le tableau de *Rodogune* a établi la réputation de l'auteur. Le sujet est tiré du cinquième acte de la tragédie de *Corneille.* Le peintre a choisi le moment où Rodogune, apercevant l'effet du poison sur le

(1) Depuis il a écrit sur Van-Huysum, dans un stile fait pour intéresser le beau sexe.

visage de Cléopâtre, arrête Antiochus, qui est sur le point de boire dans la coupe, et s'écrie :

»Seigneur, voyez ses yeux
» Déja tout égarés, troubles et furieux,
» Cette affreuse sueur qui court sur son visage,
» Cette gorge qui souffle, etc.

Ce tableau appartenait anciennement au cit. Godefroi, amateur très-connu à Paris. A la vente de son précieux cabinet, il fut acheté par un marchand qui l'apporta à Constance. On m'a tant vanté ce tableau, dans lequel on desirerait seulement trouver un peu plus de coloris, que je suis fâché de ne pas l'avoir vu. *Ducis* en a fait mention dans l'épître qu'il composa à l'occasion de la fête qui fut donnée à Vien. Son tableau d'*Olympias* m'a fait beaucoup de plaisir ; en voici le sujet.

Cassandre, un des successeurs d'Alexandre, envoie une troupe de soldats pour tuer Olympias, retirée avec sa famille dans Pydna. Désarmés par le respect que leur inspire cette femme, arrêtés par l'horreur qu'ils ont de commettre un pareil crime, ils refusent d'obéir. Le peintre suppose

Olympias dans le lieu où est placée la statue de son fils. Elle découvre son sein, et en montrant cette statue, elle s'écrie : « *Osez frapper la mère d'Alexandre.* » Il est facile au peintre, comme on voit, de puiser la morale dans l'histoire, sans recourir à la bible. Le groupe de soldats à droite est très-bien exécuté. La tête d'une des figures qui se trouvent à côté d'Olympias, est étonnante pour l'expression. Le groupe à genoux en demi-teinte, qui est placé à côté de la statue, est une des principales beautés de ce tableau. Je suis transporté d'admiration chaque fois que je le considère. Olympias seulement me paraît trop en scène, ce qu'on a eu soin d'éviter dans l'excellente esquisse de ce tableau, qui orne ma collection de dessins.

Je possède en outre le dessin le plus considérable de cet artiste, qui est dessiné et exécuté de telle manière qu'on ne sait d'abord à quel maître de l'école ancienne l'attribuer. Le sujet est tiré de la *Cyropédie* de *Xénophon*. Après la bataille de Tymbrée, où Arbradate fut tué, Panthée, son épouse, fit apporter son corps dans un char, sur

les bords du Pactole; elle s'y livrait à sa douleur, lorsque Cyrus vint la partager, et lui fit apporter des présens.

Je dois t'entretenir quelques momens de deux élèves de *Suvé*, qui lui font beaucoup d'honneur; je me réserve par la suite de te parler de ce maître, qui a enseigné aux Français la manière de bien draper. Ces élèves, qui sont originaires de la Flandre ainsi que Suvé, ne se sont pas quittés dès l'enfance, à l'exception des années que l'un d'eux a passées en Italie. Je sais que l'autre a le plus vif desir d'y aller.

Duvivier est déja très-connu pour les copies qu'il a faites en Italie, surtout pour celles de Raphaël, qu'il exposa il y a déja plusieurs années; productions dans lesquelles il a montré qu'il avait saisi les idées de ce maître. Parmi les dessins au dessus de nature qu'on trouve chez lui, on distingue la *Théologie*, l'*Astronomie*, la *Justice* et la *Poésie* calquées sur des figures à fresque de Raphaël qui ornent le Vatican. Les gravures de *Morghen* représentant les mêmes sujets, se perdent à côté des copies de Duvivier, ce
qu

qui prouve que cet excellent graveur n'exécute pas toujours d'après des dessins dignes de son burin. Depuis ce tems, Duvivier semble tout-à-fait oublié ; on n'en parle que comme d'un excellent copiste. Comme peintre, il n'est pas connu, et cependant on voit chez lui, depuis quelques années, un des plus beaux tableaux de l'école moderne. Sa modestie le cache avec lui, car il y aperçoit des défauts que l'on ne verrait pas s'il ne vous les faisait observer.

Le sujet de ce tableau est *la Douleur d'Andromaque*. Elle est assise près du corps d'Hector, tenant son fils Astianax. Sa physionomie exprime la crainte qu'elle a de ne pouvoir pas assez soigner l'éducation de ce gage précieux que l'amour lui a laissé. Son père, Priam, également assis, songe aux moyens de sauver l'unique reste de sa famille ; car il est à remarquer que la première douleur est déja passée chez ce vieillard, qui cherchait depuis quelques jours le corps de son fils. On voit à côté de lui Pâris, qui s'efforce de dissimuler sa peine, en réfléchissant qu'il est la cause première de ses malheurs. Il retient

dans ses bras Hélène près de succomber à ses maux. Près de là sont deux guerriers qui expriment leur indignation contre celui à qui ils attribuent la perte qu'ils viennent de faire. Ils sont accompagnés d'un respectable vieillard, conduit par ses deux enfans sur lesquels il s'appuie. Cassandre, désolée, est placée auprès de la tête de son frère. Elle semble desirer pouvoir lui donner les derniers adieux. Elle est suivie d'une foule de Grecs dont chacun exprime son affliction, d'après son âge et sa force. Vient Hécube, qui tombe excédée de douleur dans les bras de ses suivantes. On remarque encore un jeune homme qui rend compte à son ami de la manière dont Hector a péri. Dans le fond, on aperçoit un autre jeune homme qui met l'encens dans un candelabre. A droite est placé un des frères, que ses amis cherchent à consoler en faisant le serment de venger la mort de celui qui est l'objet de leurs regrets. Chaque capitaine jure avec l'énergie dont il est susceptible. On voit un vieillard accablé sous le poids des ans, priant les Dieux d'accomplir leurs vœux. En outre plusieurs personnes qui expriment

leur douleur, chacune d'une manière différente. Dans l'éloignement, on distingue une multitude désolée qui vient rendre les derniers honneurs au corps d'Hector.

Ce tableau, qui a deux pieds sept pouces de largeur sur deux pieds de hauteur, a été commencé en Italie, par *Duvivier*, qui alors n'avait d'autre intention que d'en faire une esquisse, et qui depuis en a fait un des tableaux les plus finis que je connaisse. Il a travaillé sept ans à cette production, qui contient quarante-six figures, dont chacune a onze pouces de hauteur. L'harmonie qui y règne est étonnante. L'artiste a montré à quel degré de perfection on peut porter les nuances du clair et de l'obscur. Les figures, toutes petites qu'elles soient, ont été étudiées séparément; chose extrêmement difficile. La figure d'Andromaque est touchante; elle exprime parfaitement bien la douleur. La draperie d'écarlate de Priam est d'un ton merveilleux. Le peintre l'a composée d'après l'imagination. Le coloris en est bien varié, et en même tems harmonieux; Hélène tourne le dos. L'artiste a pensé et a démontré réellement qu'on n'a besoin que de

l'ensemble de la figure pour en juger la beauté. Tout se passe sous un portique dont l'architecture est très-belle. Les couleurs des chairs et des mains sont parfaitement étudiées ; tout est fini comme le plus beau tableau de *Van-der-Werft*, sans que l'artiste ait perdu de son esprit. Après t'en avoir fait la description, tu ne seras pas étonné d'apprendre que ce superbe tableau a été vendu 7,000 fr. à un particulier qui voyage, ce qui fait qu'on le voit encore chez l'artiste. Il travaille, dans ce moment, à un petit tableau représentant une dame qui fait une offrande à Hyppocrate ; le paysage en est très-beau. Aucun artiste n'a fait des études plus précieuses que Duvivier ; ses porte-feuilles en sont remplis. Il fait quelquefois la miniature à l'huile, finie à un tel degré de perfection, qu'elle peut être observée au microscope.

Le second élève de Suvé se nomme *Ducq*. Il a reçu, au dernier concours, le second prix de peinture pour un tableau dont voici le sujet :

Antiochus envoie des ambassadeurs à Scipion, retenu à Élée par une maladie,

pour lui remettre son fils qui avait été fait prisonnier sur mer. Scipion est assis. Il embrasse son fils, et dit aux ambassadeurs : « Pour le moment, je ne peux pas donner » au roi une marque plus sincère de ma » reconnaissance, que de l'engager à ne pas » combattre avant mon arrivée ». Ce tableau est remarquable, tant du côté de la composition que du côté du coloris. D'après ce que m'en ont dit des membres du jury, qui sont tombés d'accord avec moi à cet égard, Ducq est supérieur en cette partie à *Granger,* qui a reçu le premier prix. Un reproche qu'on fait à l'artiste, est de ne pas avoir donné assez de ressemblance à la tête de Scipion : elle ressemble plus au buste de ce grand homme que celle de Granger. Ducq a aussi bien saisi le costume. On dit (ce que je ne conçois pas, car il faut un peu d'harmonie en tout) que c'est un tableau qui pourrait ouvrir les portes de l'académie à son auteur ; le plus grand honneur, ce me semble, auquel un artiste puisse prétendre ; mais qu'il n'est pas suffisant pour lui assurer le prix qu'on décerne à ceux qui doivent aller en Italie. On trouve que les physio-

nomies ne sont pas assez nobles, et que les figures sont trop courtes. Accordons ces défauts, que cependant je n'approuve pas, et examinons s'il ne serait pas plus facile d'arriver, en voyageant, à la perfection de cette partie, que d'acquérir une bonne composition, une bonne manière de faire, et un joli coloris; choses pour lesquelles il faut, pour ainsi dire, être né. On aurait donc pu, comme on l'a fait les années précédentes, décerner le premier prix à deux artistes. Ducq dessine correctement; il emploie très-bien le crayon noir; ses cheveux sont traités avec beaucoup de légèreté, ce qui n'est pas ordinaire. En général, le goût respire dans toutes ses compositions. Il avait exposé, il y a deux ans, *un Sur-lit*, dont l'idée réunissait les suffrages de tout le monde. Comme je le vois toujours avec un nouveau plaisir, je vais t'en donner la description.

Une jeune femme est endormie sur un lit, dont les ornemens sont des pavots, symboles du sommeil. Le devant du lit est décoré d'un Amour triomphant, d'un lion, sur lequel il est assis. A côté, on voit des

couronnes de myrtes, semblables à celles qui parent Vénus. Près du lit est une table sur laquelle est placée une lampe, dont le haut représente deux colombes ; à côté, des perles et le collier que l'Amour a oublié. L'Amour chasse les mauvais Songes, fatigués par des Chimères, des Griffons, des Hiboux, etc. ; la Jalousie, sur une panthère, s'échappe dans l'obscurité de la nuit ; car on n'aime plus à la rencontrer après tous les malheurs qu'elle a causés. On voit, de l'autre côté, la Fécondité couronnée de chenevis, et tenant dans sa main un nid d'oiseaux. Elle sème ces graines, que les premiers rayons de l'aurore font éclore. L'idée en est agréable. On est si fatigué de ne voir que des compositions où le génie a peu de part, qu'on est satisfait lorsqu'on en rencontre où il reste développé tout entier (1).

(1) L'artiste a composé pour moi un dessin d'après son tableau. Il y a montré des connaissances supérieures qu'on n'aurait pas attendues d'un artiste qui aurait étudié deux ans de plus. La femme est parfaite pour le dessin. Le ciel est bien traité.

J'ai vu encore de ce maître un petit tableau; le sujet est : *Loth et ses deux Filles*. Celle qu'on aperçoit du côté de la ville est parfaitement bien faite. Cet artiste a beaucoup étudié *le Poussin*, et copié *Rubens* avec une telle exactitude, que plusieurs de ces copies passeront dans la suite pour des originaux. La plupart de ses autres tableaux sont maintenant en Flandres. On remarque, entr'autres, *l'évanouissement d'Esther* devant *Assuérus*. On ne voit qu'un seul rayon de lumière qui tombe sur Esther, ce qui produit un heureux effet. L'architecture persane, ainsi que les costumes de ces pays, sont très-soignés, ce qui a été rarement observé par les peintres qui ont traité le même sujet.

Guérin, jeune élève de *Regnault*, a exposé au salon de l'an VII, un tableau qui a réuni tous les suffrages. La sensibilité semble avoir dirigé le pinceau de l'artiste. Je l'ai examiné plusieurs fois chez Guérin même ; c'est un avantage d'autant plus rare,

Huber m'a demandé la permission de le faire graver par Godefroy, dont les talens sont un sûr garant du succès.

que, pour le moment, il n'est plus possible de le voir. Un particulier l'a payé 10,000 fr., en demandant que son nom fût ignoré. Je m'estimerais sans doute bien heureux de posséder un pareil chef-d'œuvre; mais il manquerait quelque chose à ma satisfaction, si les amateurs n'en pouvaient pas jouir. Il faut espérer qu'on verra avec plus de facilité par la suite ce tableau, dont le gouvernement aurait dû faire l'acquisition.

Le sujet de ce tableau est *Marcus Sextus*, qui, à son retour, trouve sa fille en pleurs auprès de sa femme expirée. Il est assis sur le corps de sa femme; sa tête est tout-à-fait dans l'ombre; la lumière ne tombe que sur la fille, qui embrasse les genoux de son père. L'expression est on ne peut pas plus noble. On partage la situation du père et de la fille. Ce tableau, qui a environ six pieds quinze pouces en quarré, arrache des larmes au cœur le moins sensible. Le pinceau est large; le coloris est celui qui convient au sujet : il était difficile de trouver dans l'histoire ancienne une situation plus propre à faire revivre en nous des idées mélancoliques, et à rappeler en même tems cette

fatale époque de la révolution française. Chacun, en voyant ce chef-d'œuvre, se joint au C. Cramer (1), qui, dans son *Journal sur Paris*, a rendu compte de ce tableau, et a fixé principalement l'attention de ses lecteurs sur la fille de Sextus, qui embrasse les genoux de son père. « Je ne trouverais pas assez d'expressions pour rendre tout ce qu'il y a à dire sur cette fille intéressante ; chaque père la voudrait pour sa fille, et il n'est pas un jeune homme qui ne la desirât pour sa femme. »

Cet ouvrage de Guérin excita, dans le tems, tellement l'admiration de ses camarades, qu'ils y attachèrent une branche de laurier, avec cette inscription : *Laurier donné par les Artistes*. On y trouva chaque jour des vers nouveaux qu'on y avait placés. Madame Viot, amie de Voltaire, plaça dessous les vers suivans :

> Au pied de ce sombre tableau
> L'envie a déposé ses armes,
> La critique éteint son flambeau :
> Le sentiment verse des larmes.

(1) Ex-professeur à l'université de Kiel, homme de lettres et imprimeur, à Paris, rue des Bons-Enfans, n°. 12.

Français, en voyant ce tableau,
Que Guérin traça pour sa gloire,
Vous frémissez, admirant son pinceau ;
Il retrace, hélas ! votre histoire.

Raphaël en mourant te légua son pinceau.
Guérin ! c'est chose presque sûre,
Ou bien ce chef-d'œuvre nouveau
Est l'ouvrage de la nature.

A rendre aussi bien la nature,
Ce n'est pas peindre, c'est créer ;
L'ame manquait à la peinture,
Guérin vient de la lui donner.

Ainsi que le trépas, ton pinceau créateur,
Lui ravit pour jamais son épouse fidelle,
Le chagrin sans l'abattre exprime sa douleur,
Sa fille étreint ses pieds, et je pleure avec elle.

Le 11 vendémiaire an IX, les plus célèbres artistes donnèrent un repas au jeune Guérin, auquel se trouvaient invités Regnault, son maître, et Vien, le restaurateur de la peinture en France. Le C. Lavallée lut les vers suivans :

Poursuis ! à tes succès que ce jour soit lié.
Ce moment où les arts célèbrent ta victoire,
Ni de toi, ni de nous ne peut être oublié ;
Il vivra dans nos cœurs, qu'il vive en ta mémoire,
Et date les lauriers du jour de l'amitié.

Les vers suivans étaient adressés au C. Vien.

> Pour trouver de nouveaux sentiers,
> Il faut d'abord suivre les vôtres ;
> C'est à l'ombre de vos lauriers
> Que l'on peut en moissonner d'autres ;
> De l'art on vous doit les progrès ;
> Et dans chaque prix que l'on donne,
> En couronnant d'autres succès,
> C'est toujours vous que l'on couronne.

La société ne se sépara qu'après avoir fait une demande au C. Gohier, président du directoire exécutif, tendante à ce que le gouvernement fît l'acquisition du tableau de Guérin. Cet artiste fut invité d'assister à une séance publique de l'Institut, où il fut couronné par le président.

Bouillon a fait un dessin d'après le tableau de Guérin, qui servira de guide pour *Blot*, l'un des meilleurs graveurs de Paris, qui doit en faire une gravure de vingt-un pouces de largeur sur dix-huit de hauteur.

Guérin doit bientôt se rendre en Italie, en qualité de pensionnaire de la république. Son *Caton d'Utique*, qui se déchire les

entrailles, lui a valu le premier prix en l'an V. On le voit dans l'école de dessin au Louvre.

Pour te satisfaire, il faut que je te dise quelques mots sur *Girodet*. On trouve cet artiste rarement chez lui. Je m'y suis transporté souvent, et je n'ai vu qu'une fois deux de ses plus considérables productions. Son *Endymion* lui valut, dans un âge peu avancé, l'honneur d'être rangé parmi les peintres de ce siècle les plus doués du génie poétique. Endymion est endormie, et Diane est représentée par la lune. On voit des Zéphirs qui écartent des branches d'arbres pour faire réfléchir les rayons de cet astre sur Endymion. Le ton, la lumière, la manière de faire, tout y est observé. On voit encore chez Giraudet le portrait d'un représentant des colonies. Il passe pour un de ses plus beaux portraits. Chenard possède deux esquisses peintes de ce même maître : l'une représente *l'éducation de la Vierge*, qui est d'un très-bon ton ; l'autre, *une descente de croix*. La Vierge qu'on y voit est aussi belle que celle de *Van-Dych*.

Judith coupant la tête à *Holopherne*, est

une des plus belles productions de *Girodet*, appartenant au citoyen Chenard.

J'ai vu, il y a peu de tems, le tableau de *Hennequin*, représentant *le remords d'Oreste*. Il a beaucoup gagné à mes yeux depuis qu'on l'a retiré du Salon. En général, les tableaux perdent ou gagnent à raison de la place plus ou moins favorable qu'ils occupent. J'ai entendu dire à plusieurs personnes qu'elles ne reconnaissaient plus les tableaux de Rubens, tant le lieu où on les voyait auparavant leur était convenable.

On voit encore de Hennequin, à Versailles, son tableau du 10 août, qui présente des idées terribles. Tout est senti dans la figure de la royauté. On remarque beaucoup d'expression dans les têtes. Hennequin est un des artistes doués de la plus riche imagination. Tous ses ouvrages sont marqués au coin du génie. Je suis assez heureux pour posséder de cet artiste plusieurs dessins, dont la plupart sont faits à la plume. Il fait, avec beaucoup de délicatesse, l'architecture, et sait tirer parti des grandes masses qui peuvent être utiles aux peintres en histoire, pour rendre un fond agréable.

La lettre suivante sera encore consacrée aux peintres d'histoire; je parlerai ensuite des paysagistes, des peintres de fleurs, et des autres peintres de genre.

Salut et amitié.

LETTRE X.

Paris, le 15 prairial, an 9.

Je croyais pouvoir t'écrire ce qui me reste à dire sur la situation des Beaux-Arts en France, dans une ou deux lettres au plus ; mais je vois que cela ne sera pas possible, tant le sujet s'est agrandi sous ma plume. Quand on a commencé à parler d'un objet, il est naturel de chercher à faire part de ce que l'on sait. Je ne suis jamais satisfait de moi-même ; mais je le serais encore moins, si j'étais obligé de me restreindre. Dans cette lettre, je te dirai donc deux mots sur quelques peintres d'histoire, et terminerai mes remarques par les peintres de fleurs.

Tu auras même une petite lettre accompagnée d'observations sur la vente des tableaux de *Robit*; j'y joindrai également quelques réflexions sur les encouragemens donnés aux arts par le C. *Séguin*. Je mettrai ensuite de côté la plume, pour aller respirer l'air de la Suisse.

On

On voit de *Meynier*, chez le C. Fulchiron, outre le *Télémaque* dont je t'ai déja parlé, deux tableaux, dont l'un représente *Milon de Crotone*, au moment où il est saisi par un lion; l'autre, qui lui sert de pendant, est encore d'une beauté supérieure : c'est *Androclès* qui est reconnu par le lion, à qui il avait tiré une épine de la patte. Ce sujet était digne du pinceau de Meynier. Les figures sont de six pieds.

Le talent de cet artiste a eu une grande occasion de se développer en travaillant à un salon des Muses, pour le compte du C. Boyer-Fonfrède, banquier à Toulouse. On ne peut pas faire un plus digne usage de sa fortune, que de l'employer à procurer à un artiste les moyens de se perfectionner. L'*Apollon* est au fond de la galerie; Uranie est près de lui. A ses côtés sont les huit autres Muses : toutes sont placées séparément. Erato, muse de la poésie anacréontique, est accompagnée de l'Amour qui l'inspire. Meynier est sur le point de terminer cette dernière. La tête de la Muse, qui baisse les yeux, est charmante. Les positions de mains, qui sont en général très-difficiles à

saisir, ne laissent rien à desirer. La figure de l'Amour n'est pas encore achevée. La composition est très-bonne; le paysage du fond est assez bien traité. Que ne doit-on pas attendre d'un artiste qui dessine et peint déja avec tant de perfection? On peut croire qu'il ira très-loin.

Les dessins que Meynier a faits d'après l'antique sont considérables. Il m'a cédé l'*Apollon*, qui peut être regardé comme le plus beau dessin qui ait été fait de ce chef-d'œuvre si difficile à rendre. Il y a travaillé au flambeau pendant son séjour à Rome. J'ai du même artiste le vieux *Laocoon*.

Meynier fait ordinairement des études séparées de chaque figure du tableau qu'il se propose de faire paraître. Je possède encore les études qu'il a faites pour chaque figure de son *Télémaque*. J'attache d'autant plus de prix à cette collection, qu'elle sera utile par la suite aux artistes de mon pays, et que c'est pour moi une occasion d'augmenter chaque jour mes connaissances; car le dessin de cet artiste est si pur, qu'il y a peu de différence de l'antique. J'ai en outre de lui la plus belle de ses compositions,

qui ne se trouve que chez moi. Le sujet est *Epaminondas* chassé par les Troyens. Il règne dans chaque tête (le dessin offre seize personnages) une expression étonnante. Tout y a été soigné, tant du côté du dessin que du côté de la draperie. Les plus petits accessoires même n'ont pas été négligés. Les tentes et les chevaux sont supérieurement traités. Les plus grands artistes m'ont souvent témoigné le desir qu'ils auraient de le voir. Lorsque je fis l'acquisition de ce dessin, j'en connaissais déja bien le mérite; mais les connaissances que j'ai acquises depuis, me l'ont encore fait apprécier davantage. Il a beaucoup contribué à former mon goût; car on gagne toujours à avoir sous les yeux quelque chose de parfait.

Chenard possède un charmant dessin de Meynier : c'est *une jeune fille* qui vient au secours des malheureux. Le sujet, qui est tiré d'une comédie, est si beau, que je me prépare de t'en entretenir plus tard. *Redouté* a une jolie esquisse d'une de ces Muses.

Vincent fait aussi des élèves. C'est un

peintre qui a beaucoup de génie. On lui reproche seulement d'être un peu maniéré, et de ne pas avoir un dessin assez pur. Il existe de ce maître des croquis pleins d'esprit. Son plus beau tableau doit être le *président Molé, saisi par les factieux, auteurs des guerres de la Fronde*, autant qu'on peut en juger d'après l'excellente esquisse peinte qui se trouve entre les mains de Chenard; car l'original est renfermé aux Gobelins, où on ne peut pas même le voir. Il est roulé, ce qui ne peut que nuire à des ouvrages qui devraient orner la galerie de l'école moderne. Ce tableau, qui a dix pieds en quarré, a été fait en 1779. L'exécution doit être bonne, et l'effet des caractères piquans. Chenard a une excellente tête de vieillard, que Vincent a composée pendant le séjour qu'il a fait en Italie. On y reconnaît le pinceau d'un ancien maître. Il y a aussi, du même artiste, un petit dessin représentant la *Mélancolie*, dont il doit avoir fait un charmant tableau. Vincent a également composé, pour son ami, une suite de costumes de théâtre de tous les tems, étudiés d'après des recherches faites dans les anciens ou-

vrages. Il serait à desirer, pour l'utilité publique, qu'ils fussent gravés au lavis.

Regnault, élève de *Bardin*, peintre plein de talens (ce dernier, qui vit encore, habite Orléans), est lui-même maître d'une école. Il dessine bien, et a un joli coloris; mais je le trouve un peu froid. Son tableau de réception à l'académie, qu'il fit en 1788, connu sous le titre de l'*éducation d'Achille*, est sans doute son plus bel ouvrage. C'est le centaure Chiron qui enseigne à Achille l'art de lancer les flèches. Rien n'a été négligé, ni du côté du dessin, ni du côté du coloris, ainsi que de la manière de faire. Les têtes sont belles; la force est bien exprimée dans les bras du jeune Achille. Le fond de ce tableau, qui a environ six pieds de haut sur huit de large, me paraît seulement un peu trop noir. Il se trouve dans le salon destiné à la distribution des prix. Il a été parfaitement bien gravé par *Berwick*.

Perron est un artiste qui mérite de tenir une place parmi les peintres qui se font connaître par leur bonne composition et

leur dessin. Il fait ordinairement des tableaux de chevalet. Son *Socrate*, qui fait un des ornemens du palais du corps législatif, est un de ses plus beaux ouvrages. Il l'a gravé lui-même. Il a fait également plusieurs compositions à l'eau-forte. Il travaille dans ce moment à un tableau représentant les *filles d'Athènes*. Les groupes, surtout, sont bien exécutés. Il doit avoir fait de ce sujet un superbe dessin, que *Besson* grave. Ses études dessinées sont excellentes.

Lethiers, qui pour le moment est en Espagne avec Lucien Bonaparte, est un grand dessinateur. Le plus beau tableau qu'on connaisse de cet artiste, est son *Philoctète*, qui se trouve également au palais du corps législatif : je m'en suis procuré l'esquisse. — Madame *Morin*, qui est une des élèves qui fait le plus d'honneur à cet artiste, possède de lui deux grands et beaux dessins. L'un représente *Virginie*, et l'autre *Junius Brutus*. Ils sont lavés au bistre. Le dernier est bien supérieur au premier pour la composition. Ils sont faiblement gravés par *Cocqueret*. Chenard a une esquisse peinte de

ce maître, qui est on ne peut pas plus belle pour l'harmonie. Le sujet est une femme qu'on arrache aux flammes d'un palais incendié. Chenard en a aussi un dessin qu'on pourrait regarder comme un des plus précieux, c'est l'*Adoration de l'Enfant Jésus*.

Suvé, peintre très-éclairé, nommé professeur de l'école de dessin, à Rome, compose très-bien. Il entend principalement la draperie. Il n'est pas aussi heureux du côté de la manière de faire et du coloris. On a pourtant de cet artiste des ouvrages où il est difficile d'apercevoir les défauts qu'on lui reproche. *L'Assassinat de l'amiral Coligni*, le jour de Saint-Barthélemy, est, dit-on, son plus beau tableau. Il doit être d'un aussi beau coloris que *Rubens*. Je n'en connais que la tapisserie qui se trouve aux Gobelins. On voit du même maître, dans la gallerie de Versailles, *St.-François de Sales*, recevant des religieuses. Tout est bien groupé, et d'une jolie couleur : ses nones sont charmantes. Ce tableau, où l'on reconnaît le pinceau d'un artiste exercé, a environ sept pieds sur cinq.

Un des meilleurs portraits d'homme que je connaisse, est celui de l'infortuné *Trudain*, si connu par son amour pour les arts. Ce tableau, qu'on remarque pour la beauté des couleurs, est très-joli. Suvé y travailla lorsque Trudain était au temple; aussi s'aperçoit-on qu'il n'est pas entièrement fini. Trudain est représenté en robe-de-chambre. La main gauche est parfaite.

J'ai fait la connaissance du peintre *Sonnerat*, qui est de retour de l'Italie depuis peu. Cet artiste est aussi fort dans le paysage que dans l'histoire. Il règne dans sa manière de faire et dans son coloris une telle originalité, qu'il ne ressemble pas aux modernes. Du reste, il compose bien, et dessine avec beaucoup de goût. J'ai vu chez lui un superbe *Paysage*, ainsi qu'un *Philosophe* assis, méditant.

Après t'avoir entretenu des peintres d'histoire, je vais te parler des peintres de fleurs. Au premier abord, ce genre semble très-facile, mais on est forcé d'en juger différemment quand on sait que dans la

peinture, la partie des fleurs est celle qui supporte le moins la médiocrité. En effet, l'artiste doit, autant que possible, chercher à approcher des couleurs vigoureuses de la nature.

Je vais commencer par *Van-Spaendonk*. Cet artiste, qui est un très-grand peintre de fleurs, est professeur au Jardin des Plantes, où il enseigne, dans un cours d'iconographie, la manière de dessiner les différentes productions de la nature. Il a fait, pour le compte du gouvernement, deux tableaux, dont l'un est à Versailles, (celui-ci est préféré par quelques personnes) et l'autre chez lui.

Voici la description du dernier : Sur une table de marbre se trouve un vase d'albâtre, dont le milieu est composé de roses rouges et blanches, et de roses trimestres presque blanches, garnies de beaucoup de boutons, ce qui produit un bon effet. A droite, une tige de *palma-christi*, dont les feuilles sont parfaitement bien faites, des tulipes, des anémones, des soucis, des oreilles d'ours, des fitolocas, dont le fruit noir produit un bon effet. A

gauche, une couronne impériale, la julienne simple, des œillets, une pyramidale bleue, bien belle, des reines-marguerittes, des oreilles d'ours d'Angleterre, une anémone, des pavots rouges, et une tulipe ouverte, bien imitée. Le vase est à moitié couvert de *convolvulus* bleus et de boutons de roses. A gauche, sur la table, se trouvent deux ananas, et à droite une corbeille contenant des pêches, une tige de groseilles rouges, une grappe de raisin noir, du blé de Turquie; en bas, des marrons dans leur coque, dont le vert est parfaitement imité. Deux sont ouverts; le troisième est fermé. L'auteur a eu l'idée de faire un tableau de fleurs, où tout fût disposé de manière que l'œil pût les distinguer, et qu'après les avoir vus on fût forcé de dire, qu'il n'y avait rien à ajouter, ou à ôter; ce qui lui a fort bien réussi. Les fleurs ont beaucoup de transparence. Les fruits m'ont encore plus frappé que les fleurs. Je ne connais rien de plus beau que ces pêches, qui semblent sortir de toile; ces marrons, ce blé de Turquie.

Ce tableau a environ quatre pieds et demi de hauteur, sur trois et demi de largeur.

Je suis bien de l'avis de certain auteur, qui, en parlant de Van-Spaendonck, dit: « On croit respirer les plus douces odeurs, en approchant de ses tableaux; rival heureux de Flore, écoutez le conseil que je donnais à une rose. »

<div style="text-align:center;">
Reine des fleurs, rose nouvelle,

Le jour qui te voit naître entrouvre ton tombeau;

De Vauspaendonck implore le pinceau,

Reine des fleurs, tu seras immortelle.
</div>

Van-Spaendonck a essayé de faire des fruits au pastel ; il a commencé par des pêches, et ensuite une grappe de raisin noir. Il s'est servi du crayon rouge et d'autres choses, pour rendre les contours nets. Le bois est bien imité. Tout fait l'effet de l'huile quand on est un peu éloigné.

Cet artiste a fait beaucoup de dessus de boîtes qui sont d'une vigueur rare. Il en a aussi fait à la guache et à l'aquarel.

Van-Spaendonck, voyant qu'il n'existait rien en gravure qui pût servir de guide aux jeunes gens, ainsi qu'aux jeunes fabricans, a cherché à y suppléer, en faisant des fleurs dans la manière noire, qui sont parfaitement bien gravées par *Legrand*. Quatre

cahiers ont déja paru, et ils ont obtenu le succès qu'on devait en attendre. Un moyen de se rendre utile davantage aux jeunes gens qui travaillent dans les fabriques, eût été peut-être de les faire colorier.

Vandael est très-jeune encore, mais il a déja composé des ouvrages qui le rendent recommandable parmi les peintres de fleurs. Il fit, il y a quelques années, un petit tableau de trois pieds, sur deux et demi. Cette production, qui commença sa réputation, appartient au citoyen Pillot, banquier. L'idée en est charmante. Il a voulu donner un nouvel intérêt au genre de fleurs, en variant la composition, et il y est parvenu. Le fond de ce petit tableau représente un tronc d'arbre. Le peintre a supposé qu'un amant y avait attaché une corbeille de fleurs pour sa maîtresse. La corbeille est un peu inclinée, ce qui produit un effet charmant. On distingue le dessus d'une lettre, ainsi que le pain à cacheter; le peintre, ne voulant pas laisser ignorer le sentiment que l'amant éprouve pour sa maîtresse, a gravé ces mots sur l'écorce de l'arbre : *A Juliete.*

On aperçoit dans le fond un petit paysage, qui vient à-propos. Les fleurs sont bien rendues ; on remarque surtout les boutons de roses et les feuilles, une grande pivoine blanche, des jacinthes bleues et des giroflées rouges. Il y a beaucoup d'harmonie dans ce tableau, dont les couleurs ont été bien choisies, car elles n'ont pas encore subi la moindre altération.

Vandael fit, il y a deux ans, un des plus beaux tableaux de fleurs connus jusqu'à présent ; il réunit généralement tous les suffrages. On était loin d'attendre une aussi grande composition d'un peintre de fleurs. Le sujet de ce tableau, qui a six pieds et demi de largeur, sur quatre de hauteur, est *une Offrande à Flore.* Sur la gauche, est la statue de cette déesse ; devant elle est placé un grand autel d'albâtre qui est décoré d'une grande masse de fleurs. On voit autour de cet autel différentes corbeilles, remplies de fleurs. Au pied de la statue, se trouvent différens instrumens de musique. Le bouquet de roses est on ne peut pas plus beau. Le fond présente un paysage Tu vois donc, mon ami, comme ce tableau est

riche en fleurs. Le ton en est très-vigoureux. On admire surtout la grande pivoine rouge, et différens bouquets de roses jaunes. Les corbeilles sont dans le goût antique. Madame *Bonaparte*, qui aime et protège les arts, en a fait l'acquisition, d'une manière on ne peut pas plus délicate pour l'artiste, car elle a demandé le pendant, auquel il va s'occuper incessamment. Elle l'a fait placer à Malmaison. Elle faisait l'autre jour un compliment flatteur à cet artiste, qui lui observait qu'elle avait déja un assez grand nombre de ses tableaux. « Quand on a une de vos productions, répondit madame Bonaparte, on desirerait en posséder assez pour en décorer tout un salon. »

Redouté est encore un Flamand. Il semble que le genre de fleurs soit le partage des artistes de ce pays. C'est lui qui dessine les nouvelles productions qui fleurissent au jardin des Plantes, et qu'on voit dans la bibliothèque qui en dépend. On y voit également le grand nombre de dessins exécutés il y a plusieurs années, et dont trois cent vingt ont été gravés sous le règne de Louis xv.

On espère que cette intéressante collection de gravures sera continuée par la suite. Redouté a déja fait, tant pour le Jardin des Plantes que pour d'autres particuliers, plus de deux mille plantes, dont six cents pour le célèbre botaniste *l'Héritier*, qui depuis a été assassiné. Le libraire *Garneri*, qui a fait l'acquisition de la presque totalité de ces dessins, se propose de publier incessamment la continuation des ouvrages de cet homme illustre. Redouté a encore fait les dessins pour la collection des plantes rares qui se trouvent au jardin de Cels ; ceux pour les plantes grasses, ainsi que pour les liliassées. Ce dernier ouvrage va être bientôt mis au jour. Ces dessins sont exécutés correctement du côté de la botanique, chose qui ne doit pas étonner ceux qui savent combien cette partie intéressante de l'histoire naturelle est familière à Redouté. On regrette seulement qu'il n'ait rien gravé d'après lui-même, car ces sortes d'ouvrages gagnent beaucoup à être exécutés par celui qui les a dessinés.

Tu sais combien notre *Flora Danica* est précieuse à tous les amateurs de la bota-

nique, la raison en est qu'elle a été soigneusement exécutée par mon ami *Müller*, excellent graveur.

Redouté fait quelquefois des dessins de composition à l'aquarel. Il a atteint dans ce genre la perfection au point, sinon de surpasser, au moins d'égaler la force de l'huile. Je pense que le plus beau sera celui auquel l'artiste travaille pour moi, et qu'il est sur le point de finir. Les roses sont sans doute les plus belles qu'il ait faites ; on ne peut rien voir de plus léger. Chenard possède un très-beau dessin de fleurs du même maître. Le sculpteur *Esperieux* possède également son plus beau morceau de fruits. C'est une branche de prunes bleues ; les feuilles rongées par les insectes sont très-naturelles. Il a aussi chez lui la composition d'un tableau qu'il se propose de faire, et auquel il veut apporter de grands changemens. Son grand tableau à l'huile n'est pas encore tout-à-fait ébauché, mais il ne tardera pas à le finir. La composition est si simple et si belle, qu'il faut que je t'en fasse la description. On voit la fontaine de Psyché, ainsi que son buste et celui de l'Amour,

l'Amour, faits d'après l'antique. En bas, sur la gauche, est une grande corbeille exécutée dans le goût pur des anciens. Elle est remplie de différentes espèces de fleurs qui paraissent dans la même saison, circonstance à laquelle les peintres de ce genre portent généralement peu d'attention ; ce qui n'est pourtant pas à négliger, s'ils veulent donner à leurs productions l'aspect naturel qui leur convient. On voit dans la fontaine plusieurs espèces de marbre. Elle est entourée de différens arbustes en fleurs et tous de même saison. Dans l'éloignement on apercoit la mer. Le fond du tableau est un soleil levant, ce qui fait que le peintre peut détacher ses fleurs sur un fond clair, ce qui n'avait pas été exécuté auparavant. Il faut aussi convenir, qu'en employant cette nouvelle manière, on a beaucoup plus de difficultés à vaincre qu'en travaillant, comme à l'ordinaire, sur un fond ombré. Je pense que, cette charmante composition une fois finie, ce sera le plus grand tableau de fleurs ; il aura sept pieds de hauteur sur cinq et demi de largeur.

 Redouté a fait un voyage en Angleterre,

il y a environ douze ans, avec le Cit. *l'Héritier*. Pendant son séjour, il a été à même d'observer qu'on y gravait de manière qu'une seule planche suffisait pour pouvoir d'abord tirer des épreuves coloriées, et qu'on n'avait besoin que de passer certaines couleurs au pinceau. On ne le faisait alors en Angleterre que pour des gravures d'histoire, tandis qu'en France, on se servait de trois à quatre planches. Il a cru que la même chose pouvait se faire pour les plantes, et il l'a montré avec les plantes grasses.

Deirusseau avait à la vérité déja fait cet essai dans le premier cahier de la Flore des Pyrénées, de *Lapeyrouse*, mais il avait si peu réussi, qu'en les passant aux couleurs, il en coûta plus que si on les eût simplement enluminées. On a été obligé cet hiver de retoucher toutes les planches. La manière de pointiller, et au burin, est celle qui convient le mieux pour tirer des épreuves coloriées ; elle donne plus de force aux couleurs, et procure un plus grand nombre d'épreuves. Si on n'en veut que peu, le lavis peut aussi servir. En général, il faut observer que les ombres sont très-solides,

et les clairs très-faibles. La plus grande partie des couleurs se laisse imprimer en ton géométrique, excepté le jaune; et il est à remarquer que les couleurs vertes doivent être trois fois plus fortes que les noires. On ne peut rendre que le vert clair et le vert ombré. Les transparences se mettent au pinceau. Les rouges se traitent presque comme les jaunes, parce qu'elles seraient ailleurs trop belles dans les ombres. On emploie à-peu-près les mêmes procédés pour le bleu. Pour les autres couleurs, on peut les tirer au degré de leur solidité, ce que le graveur doit bien observer dans les planches. Le papier doit être à demi-collé, sans quoi, le peu de couleur qui manque ne pourrait pas se mettre, car le papier boirait. Si on a, par exemple, un vert dont la couleur soit difficile à saisir, on le tire au bleu, et, en passant un coup de pinceau jaune, on donne à la couleur verte la teinte qu'on desire.

Cette sorte de gravure est dans le même prix que les autres; l'impression se paie trois quarts de plus qu'en noir; mais il n'en coûte que deux ou trois sous pour retoucher chaque

épreuve. Alors tout est du même teint et de la même couleur, ce qui ne peut pas avoir lieu quand on emploie différentes personnes pour l'enluminure. Tu vois donc qu'on peut donner ces sortes d'ouvrages à un prix beaucoup plus bas, et qu'au moyen des planches coloriées, on peut faciliter l'étude de la botanique.

Redouté va bientôt faire paraître, à son compte, un ouvrage sur les plantes liliacées; le nombre de planches est au moins de trois à quatre cents. Il espère porter l'art d'imprimer en couleurs avec une planche, à un degré de perfection jusqu'à présent inconnu.

L'entreprise sera dirigée au burin, par le graveur *Tassuert*, qui vient d'inventer un outil avec lequel il est en état de saisir les moindres mouvemens. Par ce moyen, on pourra, dans la gravure, approcher autant de la nature que dans le dessin. Les gravures destinées à orner la superbe édition de *la Botanique* de *Rousseau* seront aussi traitées de la même manière. Elles paraîtront chez *Garneri*, qui possède, outre les six cents dessins de Redouté, qu'il acheta

après la mort de l'Héritier, encore quatre cents du même maître.

Salut et amitié.

———

LETTRE XI.

Paris, le 23 Messidor an 9.

On a fait, à la fin de floréal dernier, une vente de tableaux, la plus considérable qu'on ait vue depuis peu : c'était celle du Cit. *Robit*, qui en avait fait l'acquisition dans un tems où l'on s'occupait peu des beaux-arts. Le catalogue a été dirigé par ceux qui ont travaillé à celui du Cit. *Tolozan*.

La collection du Cit. Robit contenait plus de cent-quatre-vingts tableaux, parmi lesquels beaucoup de chevalets de l'école italienne. Le tout était du meilleur choix.

Entre cinq tableaux de Van-Dick, on remarque, comme une des plus grandes compositions de cet artiste, *la Vierge* dans une gloire, et tenant dans ses bras l'*Enfant Jésus*, qui est debout sur la boule du monde. Deux anges à droite et à gauche.

Un superbe *Claude Lorrain* ; un *Van-Huysum* du premier ordre. C'est un groupe de fleurs dans un vase ; un beau *Jordans* ; un petit tableau ravissant de *Karel du Jardin*. Voici la description qu'en donne le rédacteur du catalogue.

« Une vue de paysage du site le plus heureux et le plus naturel, par les beautés de son exécution. L'effet du tableau indique l'heure du matin, dans un beau jour d'été. Le premier plan offre un terrein en partie couvert d'une pelouse où plusieurs animaux sont rassemblés dans diverses positions les plus vraies. Un grand arbre, admirablement feuillé, produit sur tous les objets un ombrage frais, qui procure une demi-teinte suave, et se marie merveilleusement avec les reflêts du soleil. On y voit trois moutons, deux béliers, deux chèvres et un âne. A quelque distance, sur la droite, et entre des arbres, est une belle vache, de ton roussâtre foncé, dont l'incomparable fini doit surprendre l'œil du connaisseur. La partie gauche est occupée par un riche côteau couronné de fabriques et garni d'arbres,

dans le bas duquel, et du même côté, l'artiste a placé une paysanne assise et endormie, tandis qu'un pâtre s'amuse à faire danser son chien. Un ciel pur et frais contribue, par son opposition brillante, à faire ressortir les objets. Ce délicieux tableau peut être classé au nombre des heureuses productions de l'art, et sa possession doit être inappréciable pour un bon amateur. »

Quatre *Murillos*, le Raphaël de l'Espagne, dont les productions sont si rares chez l'étranger, à raison des défenses qui sont faites par le gouvernement de les laisser sortir du pays. Les deux plus beaux tableaux de lui, dont l'un représente *le Bon Pasteur*, et l'autre *St. Jean*, ont passé en Angleterre. Ils ont été payés plus de 40,000 fr. Cinq *Metzu*, parmi lesquels on en distingue un, surtout pour son fini ; d'*Isaac Van-Ostade*, trois, dont l'un est remarquable par un groupe d'arbres, et au milieu, une charrette attelée, est un des plus marquans de ce maître. Six de *Nicolas Poussin*.

Je ne peux me lasser d'admirer ce maître ; on s'y attache de plus en plus à raison des

connaissances qu'on acquiert dans les arts. Le sujet de la *Ste.-Famille* est une de ses productions les plus marquantes ; aussi restai-je debout plus d'une heure devant son *Philosophe* assis près des ruines, méditant sur ses écrits. Je n'ai jamais vu une figure d'une plus noble expression.

De *Paul Potter*, quatre, parmi lesquels on remarque la *Vue d'une Prairie*, où sont placés des vaches et des bœufs, au nombre de sept : deux de *Guide* ; dix de *Rubens*, entre lesquels on remarque surtout une *Sainte-Famille*, bien dessinée, et le *Triomphe de la Résurrection* ; un magnifique *Ruisdael* ; de *Lesueur*, dont les productions sont si rares, une *Anonciation*. Cet artiste fut enlevé aux arts à l'âge de trente-huit ans.

La plupart des tableaux qui ont été annoncés sous le nom de *Rembrand*, ne doivent pas être sortis de son pinceau. Cinq *David Tennier*, dont on en remarque un, connu sous la désignation du *Déjeûner de Jambon*, composition de vingt-six figures ; cinq de *Vernet*, dont on remarque

une *Vue de Tivoli*, et un point de vue de la rade de *Naples*; une *Récolte de Foin*, petit tableau précieux d'*Adrien Van-der-Velde*; six *Wourvermans*, dont *le Marché de Chevaux* est une des plus grandes productions de ce maître. J'ai voulu te parler seulement de quelques-uns de ces chef-d'œuvres; car je ne trouverai pas le moment de te les faire tous connaître. Le produit de cette vente a surpassé 650,000 fr. Le Cit. *Séguin*, qui se propose de former une belle galerie, en a acheté pour plus de 500,000 fr. Il a payé le beau *Paul Potter* plus de 29,000 fr. Il a aussi fait l'acquisition de la plus grande partie des tableaux qui formaient la collection de *Tolozan*. Le goût que le Cit. Séguin, ainsi que d'autres amateurs, ont montré pour les arts, en faisant aller les tableaux à un si haut prix, n'a pu empêcher que quelques-uns des plus rares ne soient passés chez le riche Anglais.

On a fait une souscription relative à l'érection d'un monument à la gloire du brave *Desaix*, et on a ouvert un concours pour des

modèles d'une fontaine publique, dont l'ensemble et les ornemens rappelleront les traits les plus marquans de la vie de ce héros tant regretté. Ce monument doit être placé sur la place Thionville à Paris. On en a exposé publiquement des dessins et des modèles, et on a décerné, comme premier prix, l'exécution de ce monument au célèbre architecte *Percier*. En voici la description :

« Le monument sera de forme circulaire; sur un socle servant de premier soubassement et de bassin, posé dessus une marche, s'élève un deuxième soubassement, orné de mufles jetant de l'eau. Dans le feston du milieu, un coq posé sur une branche de laurier; au dessus du piédestal, orné de bas-reliefs et d'inscriptions, le groupe principal : *Desaix* sous la figure d'un terme, symbole de l'immortalité, est couronné par le génie de la France, qui a sous ses pieds les trophées conquis par les héros. »

On a donné, comme encouragement, une médaille d'or de 500 fr. au Cit. *Viganouon*, et une de 300 fr. aux architectes *Granican*

et *Famien*. La devise de la dernière est charmante :

Vainqueur des nations, par ses brillans exploits,
Aux cœurs, par les vertus, il impose des lois.

Je ne sais si cette devise, ainsi que la suivante, peuvent être regardées comme originales :

Je suis, presqu'au rang des brouillons,
Qui gâtent les plus belles choses,
Qui se piquent aux aiguillons,
Et ne cueillent jamais les roses.

On a exposé au Muséum le plus beau tableau de *Paul Véronèse*, dont je te parlerai une autre fois.

Le Cit. Séguin ne se montre pas seulement comme amateur des arts, en faisant l'acquisition des productions des anciens maîtres, mais il cherche aussi à encourager ses contemporains. Il va choisir dix peintres qui doivent chacun lui faire un tableau d'histoire, pour lequel ils peuvent prendre les sujets tant dans l'histoire française ancienne, que dans la moderne. Chacun aura trois

mille francs, qu'il pourra tirer à diverses époques, à proportion que son travail sera avancé, et l'on en fera l'exposition publique. Séguin nommera ensuite cinq artistes qui formeront un jury avec les dix qui auront travaillé. Les prix seront adjugés de manière que celui dont la production réunira le plus de suffrages, recevra encore trois mille francs; les autres en proportion de la beauté de leurs ouvrages; de sorte que les derniers auront toujours 500 francs.

Cette manière d'encourager les artistes fait honneur au Cit. Séguin.

Quelques artistes se sont refusés à son invitation, qui me semble on ne peut pas plus honorable; c'est peut-être qu'ils ont craint de compromettre leur réputation, s'ils ne recevaient pas le premier prix; car l'excuse qu'ils donnent d'être trop occupés n'est pas recevable. Eh ! quel artiste ne trouverait pas deux ou trois mois de loisir pour se livrer à ce travail, quand on pense au long espace de tems accordé par cet amateur !

On a érigé le modèle de la grande co-

lonne départementale sur la place de la Concorde; mais on parle d'y faire différens changemens : je t'en entretiendrai une autre fois.

Je m'aperçois que j'ai fait des fautes, et qu'il y a beaucoup de choses que j'ai omises dans les notices que je t'ai données; mais nous sommes tous hommes. Je tâcherai de les corriger dans les lettres que je t'écrirai à mon retour dans cette capitale.

Adieu.

De l'Imprimerie de Ch. Fr. Cramer, rue des Bons-Enfans, n°. 12.

ERRATA.

Page 16, ligne 18, Vanspaudonck, *lisez*, Vans-paendouck.

—— 17, —— 24, à la note, Ermenard, *lisez*, Esmenard.

—— 21, —— 9, corretion, *lisez*, correction.

—— 46, —— 15, après le mot vivre, *ajoutez*, la ressemblance est parfaite; etc.

—— 58, —— 15, manque le mot qui.

—— 60, —— première, peitre, *lisez*, peintre.

—— 101, —— lettre VIII, *lisez*, VII.

—— 106, —— 10, seize, *lisez*, dix.

——————— 11, neuf, *lisez*, sept.

—— 126, —— 19, défile, *lisez*, file.

—— 128, —— 11, Bertrand, *lisez*, Berthault.

—— 151, —— 21, composé, *lisez*, fait.

—— 157, —— 18, Geraudet, *lisez*, Girodet.

www.ingramcontent.com/pod-product-compliance
Lightning Source LLC
Chambersburg PA
CBHW071532220526
45469CB00003B/743